U0051897

文具控 最愛の 手工立體卡片

超簡單！ 看圖就會作！

祝福不打烊！

萬用卡╳生日卡╳節慶卡 自己一手搞定！

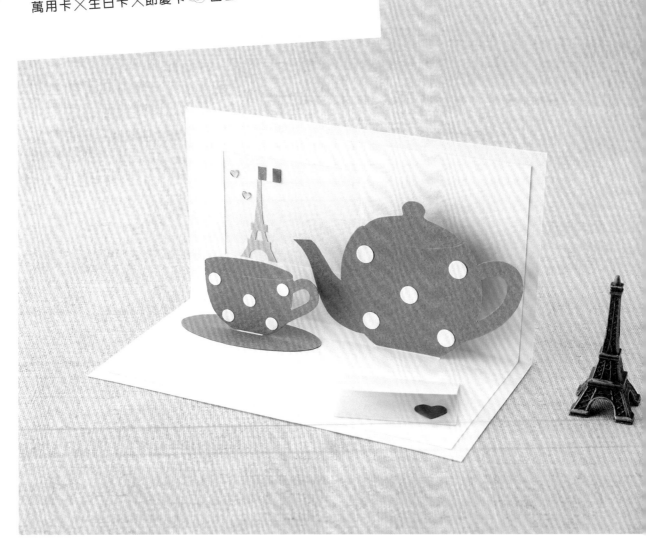

Introduction

十年前出版第一本書時，

我非常擔心，

在這個網路時代，

還有人會買手工卡片的書嗎？

但令人訝異的是，

許多人購買後，不但寄給了家人和朋友，

甚至還有學校、醫院、福利設施等地都在倡導著手作的美好。

再簡短的話語，都可以藉由親手作的卡片，

送出想要傳達的心情……

正因為身處在一切都交給電腦的科技時代，

所以親手製作的卡片才會更加意義非凡。

請珍惜那打開卡片瞬間，流露出的驚喜笑容吧！

希望本書在您製作卡片的時候，能夠稍微幫上一點忙！

takami suzuki

{ 關於作者 }

鈴木孝美　　Takami Suzuki

小時候就喜歡畫畫，對國外賀卡十分有興趣，而開始製作立體卡片。

1995 年在進口賀卡專賣店舉辦的競賽中勇奪第一屆大賞。

其後許多媒體介紹其手工卡片，並開始創辦卡片教室，

目前在企業或學校開設的教室中擔任講師，活躍於多方領域。

☆著作

《手工立體卡片》《作吧！立體卡片》《傳達 Happy 的手工卡片》《手工卡片的贈品》《一整年份的快樂手工卡片》《手工卡片 BOOK》《第一次作立體卡片」《時髦可愛的手工彈出式卡片》（全部皆由 Boutique 社出版）

Contents

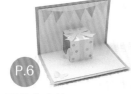
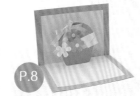
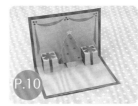
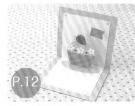

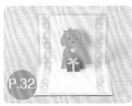
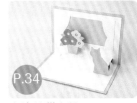

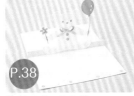
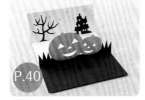
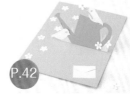
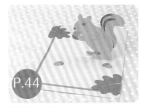
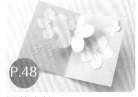

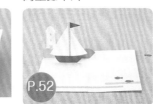
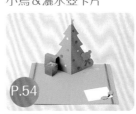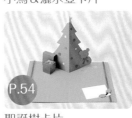

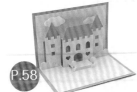
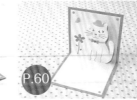
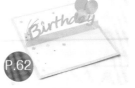
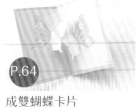

材料＆工具

■ 關於紙張　　基本上，任何紙都可以製作，就拿身邊的紙來作吧！

蕾絲紙
裝飾卡片。

有圖案的紙
花朵、圓點圖案的紙張，
或使用包裝紙。

選擇紙張
重點

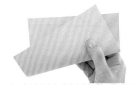

作為底紙的紙張不能太薄，請選
擇有硬度的紙張。若選用薄紙，
成品可能會產生皺紋或彎曲。

請選擇正反兩面顏色都相同的紙
張作為底紙。

需要以造型打洞機打洞的時候，
請選擇薄紙。太厚的話，有時會
導致打洞機穿不過紙張。

圖畫紙
適合用來作卡片的底紙。除了能在美術店或文具用
品店買到，還可以在百元商店買到多種顏色的圖畫
紙，使用波紋紙、肯特紙、紋皮紙可作出更牢固的
作品。

裝飾品
推薦

緞帶
想要添加華麗效果時特別好用。

水鑽・亮片
具有半球形、龜殼形、星形等各種形
狀。

25號繡線
貼在卡片上作出花紋圖案，具有多種
用途。

■ 基本工具　製作作品時需要備齊的工具。

切割墊

裁切紙張時，鋪在紙張下方的墊板，也可作為黏貼紙張時的作業板。

美工刀

切割紙張時，請勿用剪刀，而是要使用美工刀。推薦使用刀刃尖度為30度的美工刀，如此一來細微的部分也能輕易切割。

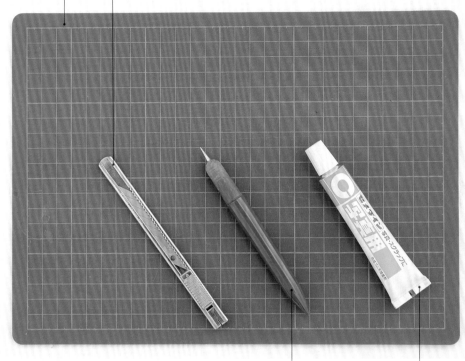

直尺

用來測量長度，以及美工刀裁切直線時作為輔助，上頭印有細微刻度的直尺，使用時更加方便。

壓線筆

用來製造摺線、添加花紋，也可以使用已經寫不出字的原子筆代替。

黏著劑

黏貼時，最好使用不會讓紙起皺的「照片用黏著劑」，本書製作全都使用此種黏著劑。

備有這些工具會更方便喔！

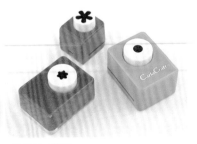

造型打洞機

可以在紙上打出各種圖案的打洞機。本書作品使用了中型、小型、迷你型三種尺寸的打洞機。

紙膠帶

描繪圖案時，便於暫時貼住固定描圖紙與底紙，也適用於飾品。

筆、金蔥膠

筆可用來寫訊息或繪製插圖。要畫在塑膠板時，請用油性筆，金蔥膠是有著閃亮金蔥的膠水狀液體。

基本技巧

▌描圖

在製作90°開啟的卡片時,
幾乎都要在紙上畫出內側底紙製圖。

point

圖稿全都是原尺寸的1／2大小,請放大200%影印,
再將影印稿放在紙上一起切割,就能製成內側的底
紙。

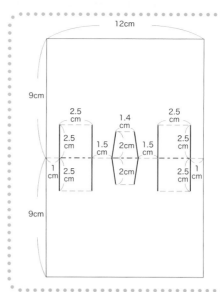

影印此圖案
(P.10卡片)

12cm

9cm

2.5 cm　　1.4 cm　　2.5 cm

2.5 cm　1.5 cm　2cm　1.5 cm　2.5 cm

1 cm　2.5 cm　　2cm　　2.5 cm　1 cm

9cm

裁切線　谷摺線　山摺線

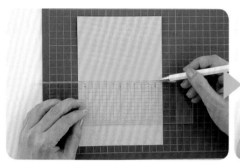

1 將依照尺寸裁好的內側底紙放在切割墊上方。一邊看著圖稿,一邊以鉛筆或原子筆描在
內側底紙上。首先畫出中央的摺線,再畫出細摺線與裁切線。

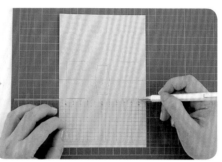

描圖完成。

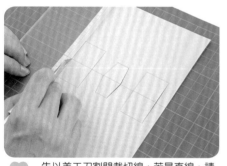

2 先以美工刀割開裁切線,若是直線,請
靠著直尺切割。

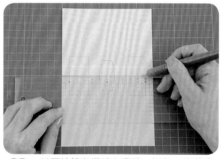

3 以壓線筆在摺線上畫線,如此一來就會
變得比較好摺,以鉛筆描的線請用橡皮
擦擦去。

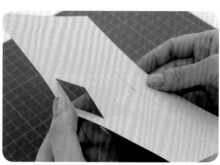

4 一邊看圖稿一邊從後方以手指推山摺
線,製造出立體感。

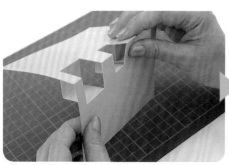

5 製造所有的立體感後,把底紙翻過來,捏出中央的摺線,再將底紙對摺,使摺線牢固。

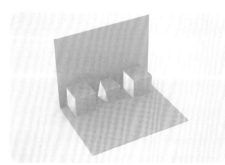

6 打開底紙即完成。

■ 圖案の描法

① 將描圖紙（或是影印紙）放在想畫的圖案上，以自動鉛筆描繪圖案。

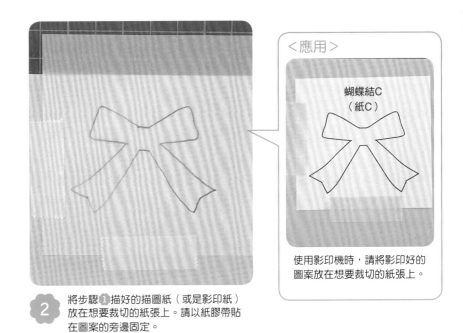

② 將步驟①描好的描圖紙（或是影印紙）放在想要裁切的紙張上。請以紙膠帶貼在圖案的旁邊固定。

<應用>

蝴蝶結C
（紙C）

使用影印機時，請將影印好的圖案放在想要裁切的紙張上。

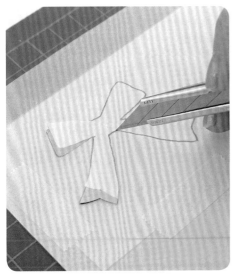

③ 以美工刀切割描出的圖案。此時只要旋轉紙張就能切出漂亮的圖案。

④ 圖案切割完畢。

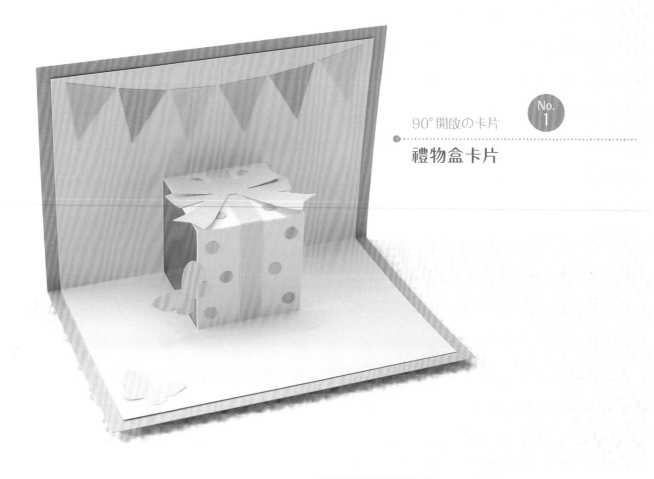

No.
1

禮物盒卡片

初學者易於挑戰，

簡單又可愛的彈出式卡片。

禮物盒會在開啟時自動站起，

只要在立體處貼上圖案就能簡單完成！

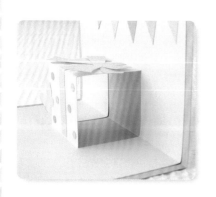

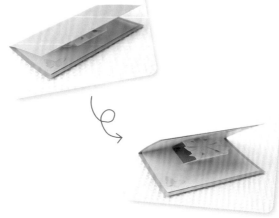

立體形

立體正方形
位於卡片正中央。

作法 ● ● ● ● ●

A B

D E F

C

＊材料

紙A（藍色）18cm×13cm…1張
紙B（水藍色）17cm×12cm…1張
紙C（深藍色）8cm×8cm…1張
紙D（藍色）5cm×5cm…1張
紙E（黃綠色）5cm×5cm…1張
紙F（黃色）5cm×3cm…1張

造型打洞機
（3/16"圓形＜直徑4.8mm＞）
＊並請準備P.3「基本工具」。

＊原寸圖案＊

緞帶 A
（紙 C）

緞帶 B
（紙 C）

緞帶 C
（紙 C）

12cm

8.5cm

4
cm

4cm

4
cm

4
cm

4cm

8.5cm

山摺線 －・－・－・－

谷摺線 －－－－－－

裁切線 ━━━━━━

蝴蝶
（紙 F・2 張）

旗子
（紙 C、紙 D、紙 E
各 2 張）

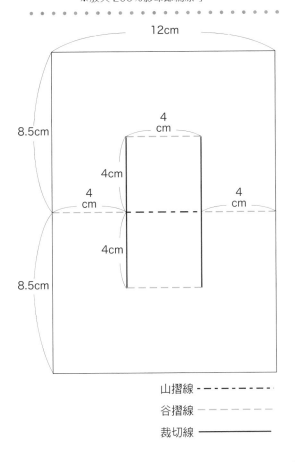

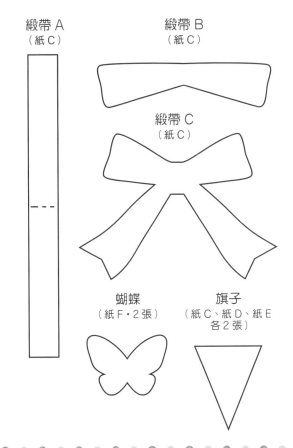

1

將紙A對摺。在紙B上描繪圖稿，裁切後，依摺線摺好。

2

將紙A與紙B正中央的摺線對準重疊，黏貼。

3

以紙C製作緞帶A、B、C及2張旗子。以紙F製作2隻蝴蝶。

4

以紙D與紙E分別作出2張旗子，並以3／16"打洞機分別打出5個圓點。

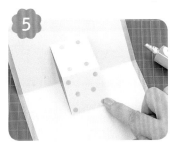

5

在紙B的立體處平均地貼上3／16"圓點。貼的時候請考慮緞帶的黏貼位置，立體處上方的中央要稍微留些空位。

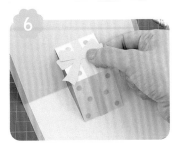

6

在步驟5的上方，依照緞帶A、B、C的順序依序貼上。

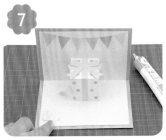

7

如圖將旗子貼在紙B上，並貼上蝴蝶。

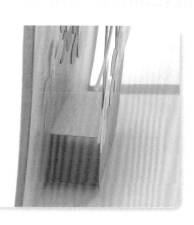

花籃卡片

有白色與橘色共五朵可愛花朵的花籃卡片。

只要在立體處的前面貼上花籃，

就完成了可愛的彈出式卡片，

適用於各種場合喔！

＊材料

紙A（橘色）18cm×12.5cm…1張
紙B（淺橘色）16cm×10.5cm…1張
紙C（淺咖啡色）8cm×7cm…1張
紙D（橘色）9cm×3cm…1張
紙E（白色）6cm×3cm…1張
紙F（黃色）5cm×5cm…1張
紙G（黃綠色）3cm×3cm…1張
緞帶（黃色）7mm寬16cm…1條

造型打洞機（1/4"圓形＜直徑6.35mm＞）
＊並請準備P.3「基本工具」。

作法 • • • • • • • •

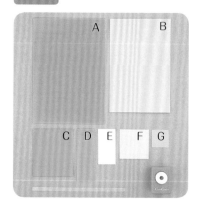

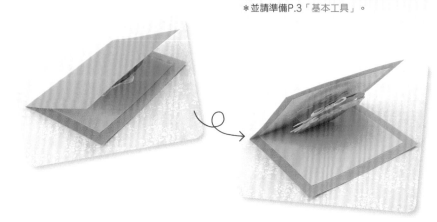

立體形
立體長方形
位於卡片正中央。

∗內側底紙（紙B）製圖∗
※放大200%影印即為原寸。

∗原寸圖案∗

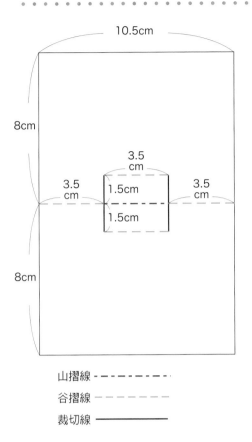

10.5cm

8cm

3.5
cm

3.5
cm

3.5
cm

1.5cm

1.5cm

8cm

山摺線 — ‧ — ‧ — ‧ —
谷摺線 — — — — —
裁切線 —————

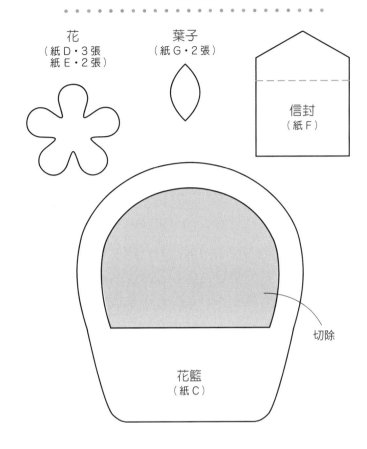

花
（紙D‧3張
　紙E‧2張）

葉子
（紙G‧2張）

信封
（紙F）

花籃
（紙C）

切除

將紙A對摺。在紙B上描繪圖稿，作好裁切後依摺線摺好。

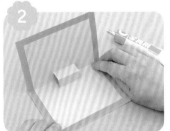

將紙A與紙B正中央的摺線對準重疊，黏貼。

以紙C製作花籃。以紙D製作3朵花，紙E製作2朵花，紙G製作2片葉子。

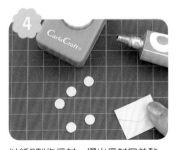

以紙F製作信封，摺出信封口並黏貼，並打出5個1/4"的圓點。

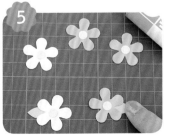

將1/4"圓點貼在花朵正中央，取紙D與紙E各一朵花，在花瓣背後貼上葉子。

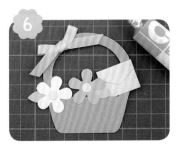

將步驟5貼上葉子的2朵花及信封貼在花籃上，打成蝴蝶結的緞帶則貼在提把上。

將步驟6的成品貼在紙B的立體處前，剩下的花朵平均地貼在紙B上。

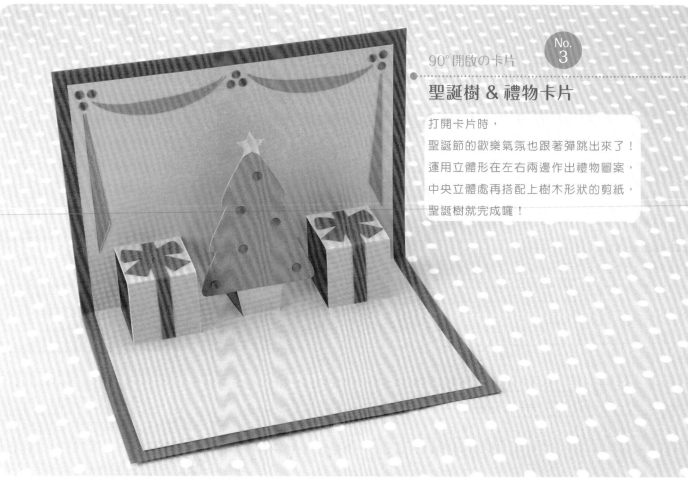

聖誕樹 & 禮物卡片

打開卡片時，
聖誕節的歡樂氣氛也跟著彈跳出來了！
運用立體形在左右兩邊作出禮物圖案，
中央立體處再搭配上樹木形狀的剪紙，
聖誕樹就完成囉！

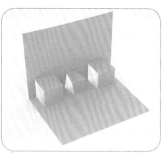

立體形

左右兩邊各一個立體正方形，
中央則是夾著一個
立體梯形。

作法

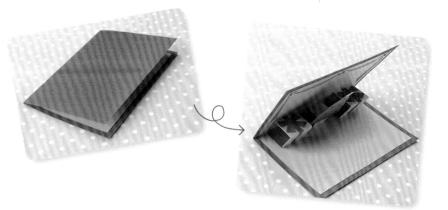

＊材料

紙A（紅色）19cm×13cm…1張
紙B（粉紅色）18cm×12cm…1張
紙C（綠色）10cm×6cm…1張
紙D（紅色）8cm×8cm…1張
紙E（黃色）1.5cm×1.5cm…1張

造型打洞機
（1/8"圓形＜直徑3.2mm＞）
＊並請準備P.3「基本工具」。

＊原寸圖案＊

12cm

9cm

2.5 cm

1.4 cm

2.5 cm

2.5 cm

1.5 cm

2cm

1.5 cm

2.5 cm

1 cm

2.5 cm

2cm

2.5 cm

1 cm

裁刀線　谷摺線　山摺線

緞帶 A
（紙 D・2 張）

星星
（紙 E）

裝飾 A
（紙 C・2 張）

裝飾 B
（紙 C・2 張）

聖誕樹
（紙 C）

緞帶 B
（紙 D・2 張）

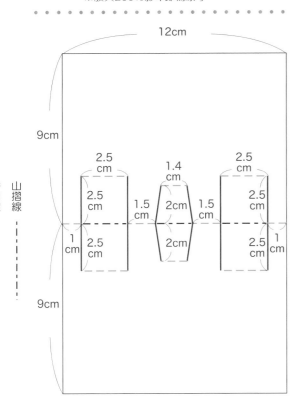

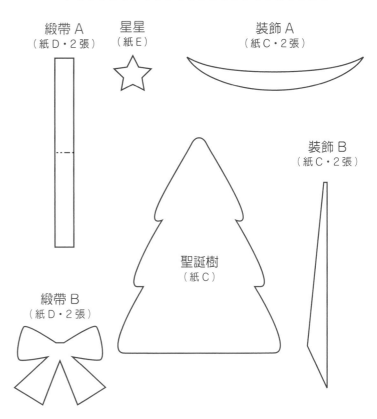

1

將紙A對摺。在紙B上描繪圖稿，作好裁切後依摺線摺好。

2

將紙A與紙B正中央的摺線對準重疊，黏貼。

3

以紙C製作1棵樹，並分別作出2張裝飾A與B，再以紙E製作星星。

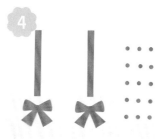

4

以紙D製作緞帶A與B各2張，並打出15個1／8"的圓點。

5

在紙B上分別貼上裝飾A・B及3處各3張的1／8"圓點，並依序將緞帶A與B貼在立體處。

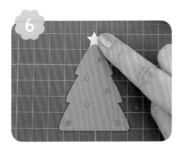

6

在聖誕樹上貼上6張1／8"圓點，並在最頂部貼上星星。

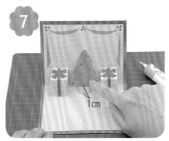

7

將步驟6的成品貼在紙B的立體處前，距離下方1cm處。

1cm

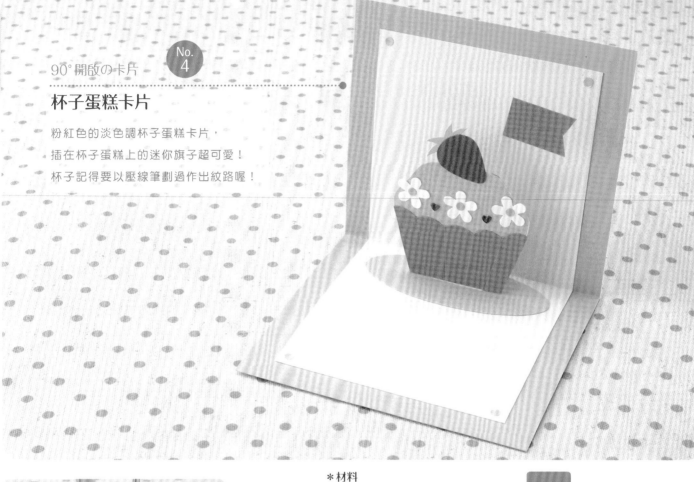

90° 開啟の卡片　No. 4

杯子蛋糕卡片

粉紅色的淡色調杯子蛋糕卡片，
插在杯子蛋糕上的迷你旗子超可愛！
杯子記得要以壓線筆劃過作出紋路喔！

＊材料

紙A（粉紅色）19cm×10cm…1張
紙B（白色）17cm×8cm…1張
紙C（粉紅色）5cm×6cm…1張
紙D（深粉紅色）4cm×8cm…1張
紙E（淺粉紅色）4cm×8cm…1張
紙F（淺粉紅色）5cm×3mm…1張
紙G（紅色）2.5cm×2.5cm…1張
紙H（綠色）1.5cm×2.5cm…1張
紙I（白色）5cm×5cm…1張
紙J（黃色）3cm×3cm…1張
小愛心亮片（紅色）直徑3mm…2個

造型打洞機
（1/8"圓形＜直徑3.2mm＞、
可愛花朵）
＊並請準備P.3「基本工具」。

作法

A　　B　　C
D
F
E
G　H　　I　J

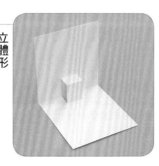

立體形
立體縱長形
位於卡片正中央。

內側底紙（紙B）製圖
※放大200%影印即為原寸。

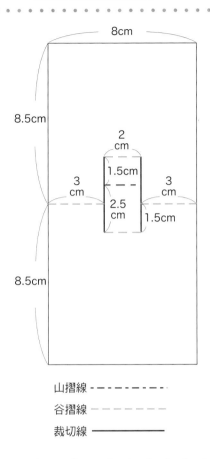

8cm

8.5cm

2 cm

1.5cm

3 cm 3 cm

2.5 cm 1.5cm

8.5cm

山摺線 ━ ∙ ━ ∙ ━ ∙ ━
谷摺線 ━ ━ ━ ━ ━
裁切線 ━━━━━━

原寸圖案

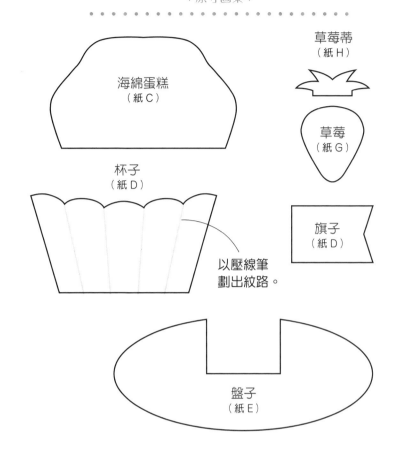

草莓蒂
（紙H）

海綿蛋糕
（紙C）

草莓
（紙G）

杯子
（紙D）

旗子
（紙D）

以壓線筆
劃出紋路。

盤子
（紙E）

1
將紙A對摺。在紙B上描繪圖稿，完成裁切後依摺線摺好。

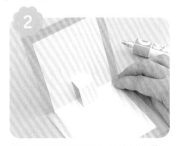

2
將紙A和紙B正中央的摺線對準重疊，黏貼。

3
以紙C製作海綿蛋糕，並打出4個1／8"圓點，以紙E製作盤子。

4
以紙D製作杯子與旗子，杯子以壓線筆劃出紋路。

5
以紙G製作草莓，紙H製作草莓蒂。再以紙I製作可愛花朵，紙J打出3個1／8"圓點。

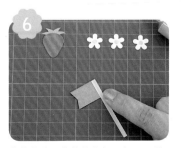

6
將草莓蒂與草莓黏合在一起，可愛花朵與1／8"圓點也黏合在一起。旗子與紙F黏合在一起（圖中的旗子為背面）。

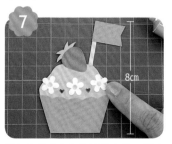

7
將杯子黏合在海綿蛋糕上後，將步驟6的零件及亮片也貼上去，此時要將整體的高度控制在8cm。

8cm

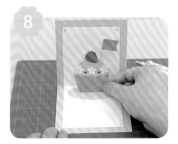

8
在紙B的四角貼上步驟3打出的1／8"圓點，立體處下方則是貼上盤子，立體處前面貼上步驟7的成品。

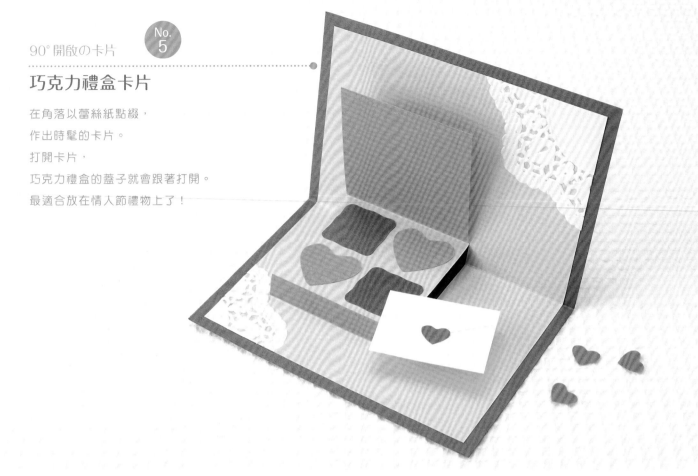

No.
5

巧克力禮盒卡片

在角落以蕾絲紙點綴，
作出時髦的卡片。
打開卡片，
巧克力禮盒的蓋子就會跟著打開。
最適合放在情人節禮物上了！

＊材料

紙A（焦糖色）18cm×13cm…1張
紙B（粉紅色）17cm×12cm…1張
紙C（深粉紅色）7cm×6cm…1張
紙D（深粉紅色）1cm×6cm…1張
紙E（深粉紅色）4cm×1cm…1張
紙F（深粉紅色）3.5cm×7cm…1張
紙G（焦糖色）3cm×6cm…1張
紙H（白色）6cm×4.5cm…1張
紙I（紅色）1.5cm×1.5cm…1張
紙J（白色）直徑約10cm…1張
☆紙J為蕾絲紙

＊並請準備P.3「基本工具」。

作法

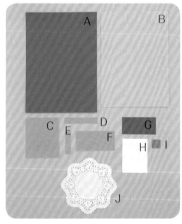

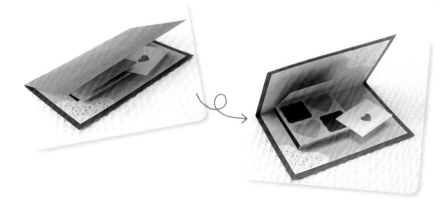

立體形
平坦方正的立體
位於卡片左側。

＊內側底紙（紙B）製圖＊
※放大200%影印即為原寸。

＊原寸圖案＊

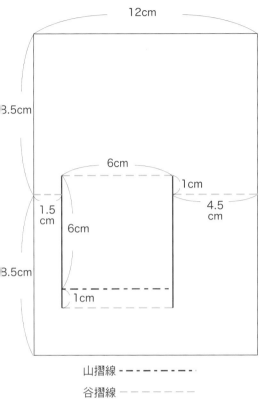

12cm

8.5cm

6cm

1cm

1.5cm

6cm

4.5cm

3.5cm

1cm

山摺線 ── ‧ ── ‧ ──
谷摺線 ── ── ── ──
裁切線 ─────────

愛心
（紙 I）

蓋子
（紙 C）

紙 E 的
黏貼位置

信封 A
（紙 H）

信封 B
（紙 H）

紙 E 的摺法

黏貼於內側
底紙

黏貼紙 E

巧克力 A
（紙 F‧2 張）

巧克力 B
（紙 G‧2 張）

 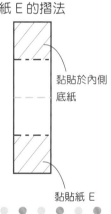

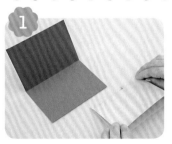
1
將紙A對摺。在紙B上描繪圖稿，完成裁切後依摺線摺好。

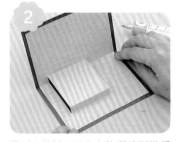
2
將紙A與紙B正中央的摺線對準重疊，黏貼。

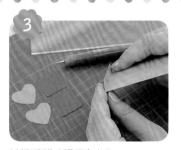
3
以紙F製作2張巧克力A。
以紙G製作2張巧克力B。
以紙C製作蓋子。

4
以紙H製作信封A與B，並互相黏合。以紙I製作愛心，貼在信封封口。

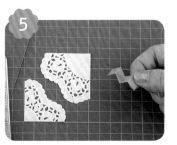
5
將紙J裁切成半徑5cm與半徑3cm的1／4圓。紙E依圖示摺好。

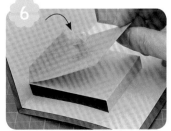
6
在紙B的立體處上方貼上蓋子。將紙E依圖示標記貼在蓋子的背面，闔上卡片使黏貼的部分牢固。

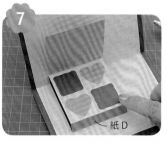
7
將紙D貼在紙B立體處前，立體處則貼上巧克力A與B。

紙 D

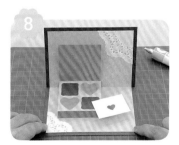
8
在紙B的立體處貼上信封。
將紙J貼在紙B的兩角。

90°開啟の卡片
牽牛花&金魚卡片

牽牛花與金魚，是夏日和風的代表圖案，
收到這張卡片，頓時讓人神清氣爽！
立起翅膀的蝴蝶停在牽牛花中央，正是這張卡片的有趣之處。
請將驚喜一同贈送給對方吧！

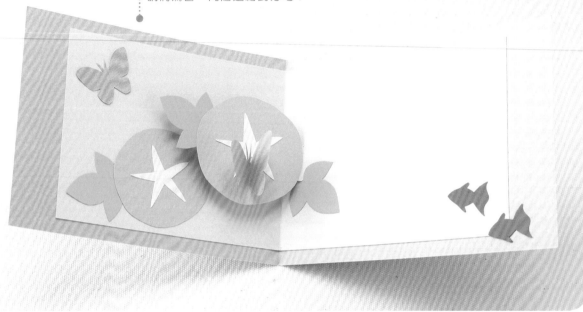

立體形
立體長方形
位於卡片正中央。

作法

A

B

C

D E F G H

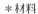

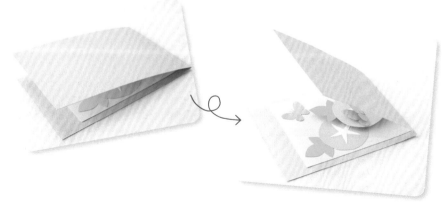

＊材料

紙A（水藍色）9cm×25cm…1張
紙B（淺藍色）8cm×21cm…1張
紙C（深藍色）5mm×1.5cm…1張
紙D（深藍色）10cm×8cm…1張
紙E（白色）8cm×4cm…1張
紙F（黃綠色）9cm×4cm…1張
紙G（紫色）6cm×5cm…1張
紙H（紅色）4cm×3cm…1張

＊並請準備P.3「基本工具」。

10.5cm　　10.5cm

3.5cm

裁切線　谷摺線　山摺線

8cm

1cm　2.5cm　1.5cm

3cm　1cm

葉子
（紙F・3張）

金魚
（紙H・2張）

牽牛花A
（紙D）

蝴蝶A
（紙G）

牽牛花B
（紙D）

蝴蝶B
（紙G）

花芯A
（灰色部分・紙E）

花芯B
（灰色部分・紙E）

切除

1 將紙A縱向對摺。在紙B上描繪圖稿，完成裁切後依摺線摺好。

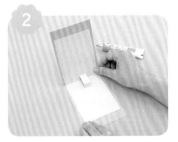

2 將紙A與紙B正中央的摺線對準重疊，黏貼。

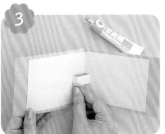

3 將紙C對齊紙B的立體處下方，黏貼固定。

4 以紙D製作牽牛花A及B。以紙E製作花芯A及B，與牽牛花黏合，並切除牽牛花A指定的部分。

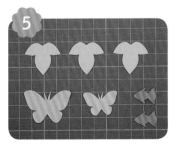

5 以紙F製作3張葉子，紙G製作蝴蝶A及B，紙H製作2張金魚。

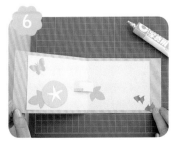

6 在紙B貼上2張葉子、牽牛花B、蝴蝶A、2張金魚。

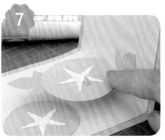

7 將剩下的葉子貼在牽牛花A的背面。再將步驟 3 的紙C穿過切穿處，貼上牽牛花A。

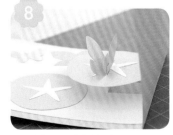

8 對摺蝴蝶B，貼在紙C上。

90°開啟の卡片　No. 7

茶壺&茶杯
卡片

圓點圖案的茶杯與茶壺，
成就了這張小而美的卡片。
改變立體部分的大小，
可讓兩個圖案帶有遠近感。
窗戶裡頭的艾菲爾鐵塔，
讓人感受到巴黎咖啡店的氛圍。

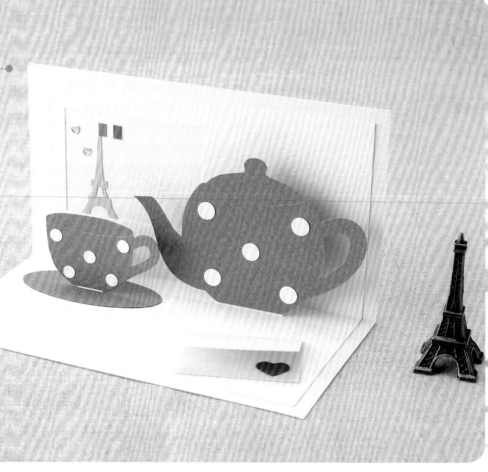

*材料

紙A（水藍色）15cm×13.5cm…1張
紙B（白色）14cm×12.5cm…1張
紙C（藍色）13cm×10cm…1張
紙D（紫色）3.5cm×2cm…1張
紙E（紅色）3cm×3cm…1張
紙F（水藍色）6cm×4cm…1張
愛心亮片（藍色）直徑3mm…2個

造型打洞機
（3/16"圓形＜直徑4.8mm＞
　1/4"圓形＜直徑6.35mm＞）
*並請準備P.3「基本工具」。

作法

A　　　B

C D E　F

立體形

形狀不同的立體
分別位於左右兩側。

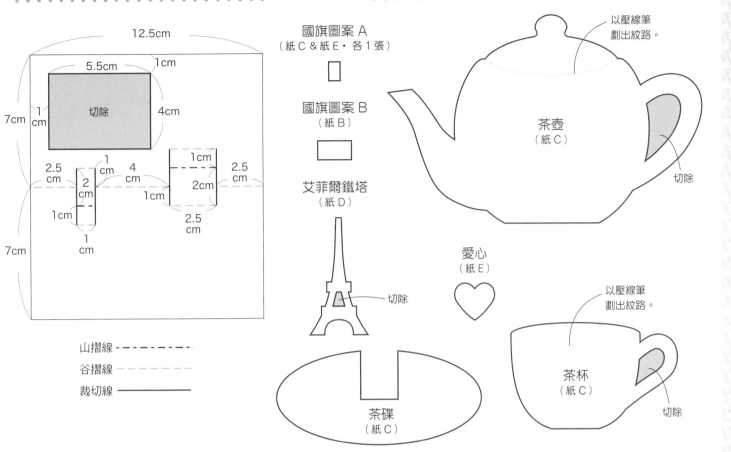

＊內側底紙（紙B）製圖＊
※放大200%影印即為原寸。

12.5cm

5.5cm　1cm

7cm　1cm　切除　4cm

1cm

2.5cm　1cm　4cm　1cm　2.5cm
2cm　1cm　2cm
1cm　2.5cm
1cm　cm

7cm

山摺線 ---------
谷摺線 ---------
裁切線 ————

＊原寸圖案＊

國旗圖案 A
（紙C & 紙E・各1張）

國旗圖案 B
（紙B）

艾菲爾鐵塔
（紙D）

切除

茶碟
（紙C）

愛心
（紙E）

以壓線筆劃出紋路。

茶壺
（紙C）

切除

以壓線筆劃出紋路。

茶杯
（紙C）

切除

將紙A對摺。在紙B上描繪圖稿，完成裁切後依摺線摺好。

將紙A與紙B正中央的摺線對準重疊，黏貼。

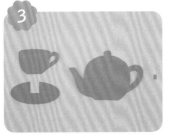
以紙C製作茶杯、茶碟、茶壺、國旗圖案A。茶杯與茶壺請先以壓線筆劃出紋路。

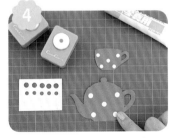
在紙B切除下的窗戶部分打出各5張3／16"圓點和1／4"圓點，分別貼在茶杯及茶壺上。

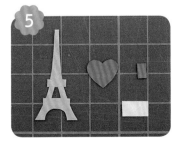
以紙D製作艾菲爾鐵塔。以紙E製作愛心和國旗圖案A，再以紙B剩餘的部分製作國旗圖案B。

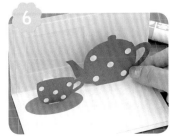
將杯碟貼在紙B左邊的立體處下方，前面則是貼上杯子。右邊的立體處前面貼上茶壺。

將國旗圖案A與B如圖黏合。在紙B的窗戶部分貼上艾菲爾鐵塔、國旗、愛心亮片。

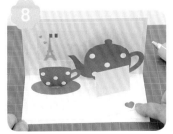
將紙F對摺後，內側貼上愛心，然後把整個紙F貼在紙B右側。

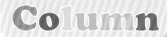

來作立體數字卡片吧！

來挑戰製作打開卡片時，數字就會彈出來的卡片吧！

只需在內側的底紙上描繪數字圖案，壓出摺線後摺疊就能輕鬆製成，

數字卡片除了用作生日卡片外，還能在週年紀念等各式場合的慶祝會上使用。

根據組合設計，甚至可以作出兩位數以上的數字呢！

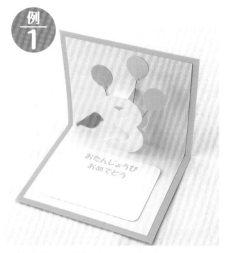

一位數「3」的卡片。光這樣就是一張可愛的卡片囉！

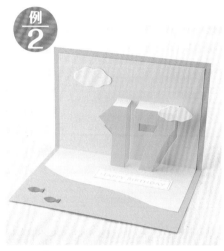

在數字「17」的前面貼上顏色不同的紙張，製造出漸層對比。

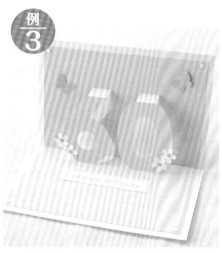

在數字「60」的周圍貼上各種圖案，更添華麗。

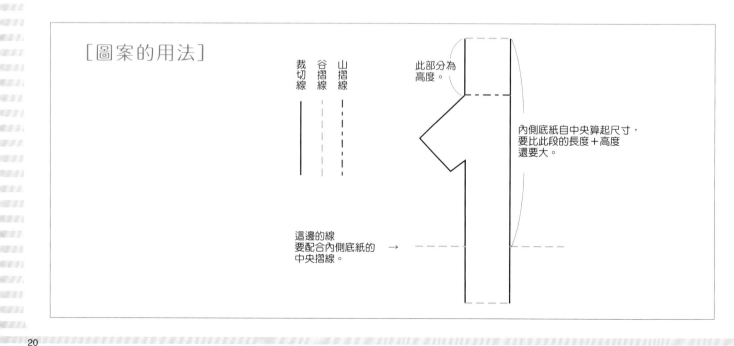

[圖案的用法]

裁切線　谷摺線　山摺線

此部分為高度。

內側底紙自中央算起尺寸，要比此段的長度＋高度還要大。

這邊的線要配合內側底紙的中央摺線。　→

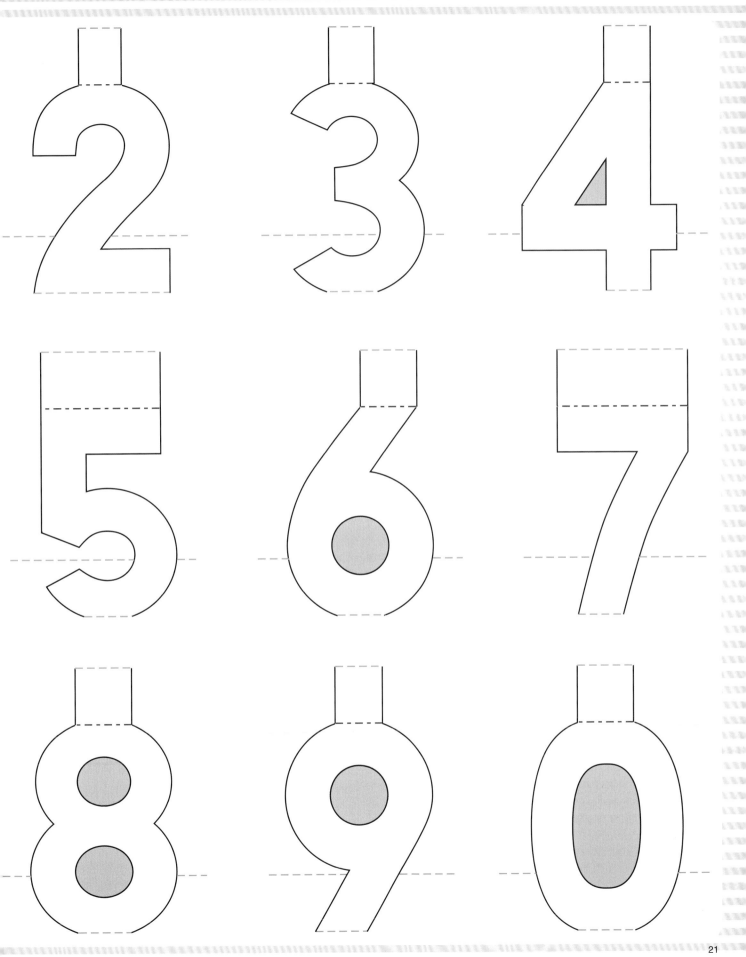

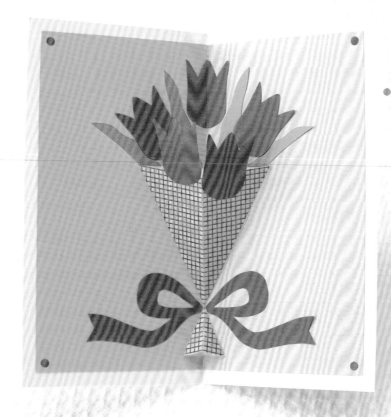

No.
8

花束卡片

會彈出純紅鬱金香的花束卡片。

上下兩處的立體部分,

可以以紙膠帶裝飾上簡單花紋,

活用於生日＆發表會等慶祝時刻,

或作為感謝卡送給重要的朋友喔!

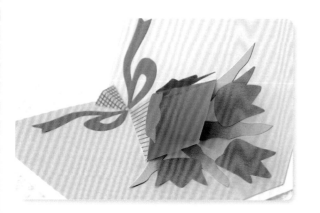

立體形
上下各一個
立體三角形。

作法

＊材料

紙A（白色）14cm×15cm…1張
紙B（粉紅色）13cm×14cm…1張
紙C（紅色）8cm×12cm…1張
紙D（綠色）5cm×8cm…1張
紙膠帶
（紅色・條紋圖案）1.5cm寬…1個

造型打洞機
（1/8"圓形＜直徑3.2mm＞）
＊並請準備P.3「基本工具」。

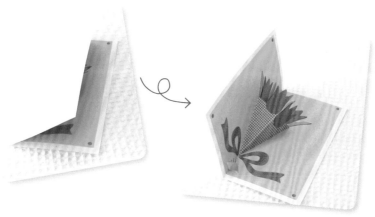

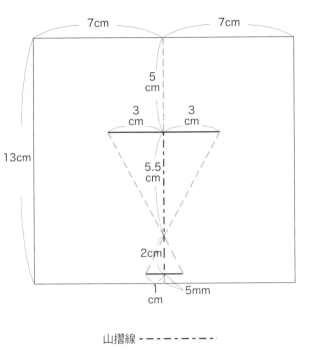

7cm | 7cm

5 cm

3 cm | 3 cm

13cm

5.5 cm

2cm

1 cm | 5mm

山摺線 —·—·—·—·—

谷摺線 —————————

裁切線 —————————

＊原寸圖案＊

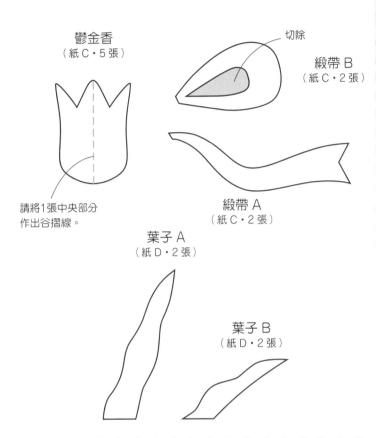

鬱金香
（紙C・5張）

切除

緞帶 B
（紙C・2張）

緞帶 A
（紙C・2張）

葉子 A
（紙D・2張）

葉子 B
（紙D・2張）

請將1張中央部分
作出谷摺線。

1

將紙A縱向對摺。在紙B上描繪圖稿，完成裁切後依摺線摺好。

2

配合紙B的立體部分貼上紙膠帶，並沿著摺線的內側輕輕裁切。

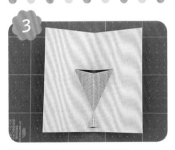

3

將裁切線外側的紙膠帶撕除。

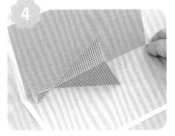

4

將紙A與紙B正中央的摺線對準重疊，黏貼。

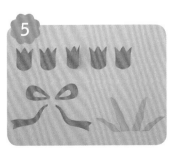

5

以紙C製作5張鬱金香，並製作緞帶A和B各2張，以紙D製作葉子A與B各2張。

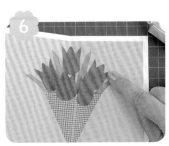

6

將鬱金香與葉子平均地貼在紙B上，立體部分的前面要貼上2張鬱金香。

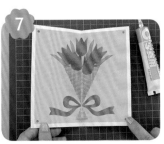

7

緞帶A與B貼在紙B的下半部。以紙C剩餘的部分打出4張1／8"圓點，分別貼在紙B的四角。

90° 開啟の卡片
No.
9

結婚鐘卡片

以象徵新娘純潔的藍色，
營造出成熟氛圍的婚禮卡片。
兩個重疊的結婚鐘
會在打開卡片時左右搖晃。
在留白的部分寫下
結婚典禮的時間與地點，
作為特別的邀請函吧！

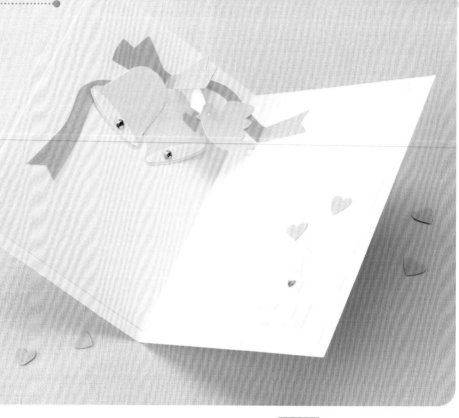

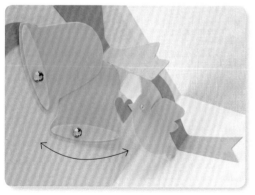
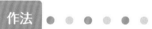

＊材料

紙A（白色）13cm×19cm…1張
紙B（白色）12cm×18cm…1張
紙C（藍色）10cm×7cm…1張
紙D（水藍色）5cm×15cm…1張
紙E（白色）3cm×4cm…1張
圓形亮片（藍色）直徑4mm…2個
愛心亮片（藍色）直徑3mm…1個
珍珠亮片（水藍色）直徑1.5mm…1個

＊並請準備P.3「基本工具」。

作法

A	
B	
C	D
E	△

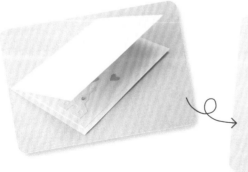

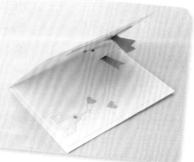

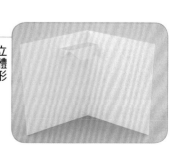

立體形
有摺角的
立體長方形
位於卡片正中央。

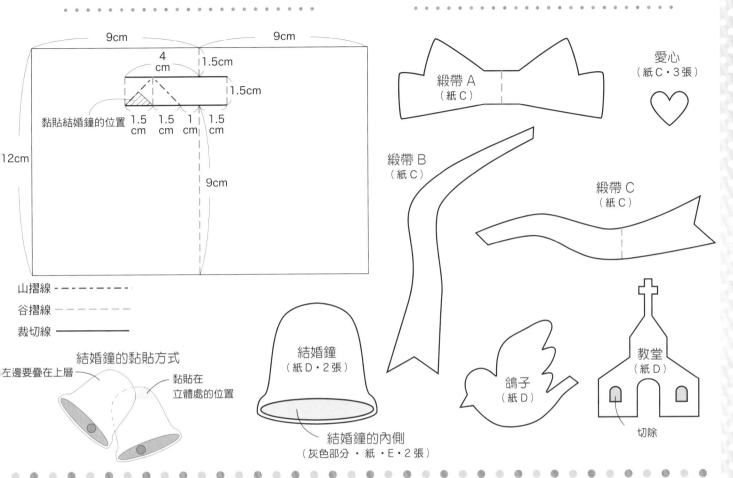

＊內側底紙（紙B）製圖＊
※放大200%影印即為原寸。

＊原寸圖案＊

9cm　9cm
4cm　1.5cm
1.5cm
黏貼結婚鐘的位置　1.5cm　1.5cm　1cm　1.5cm
12cm
9cm

山摺線 －・－・－
谷摺線 －－－－－
裁切線 ─────

結婚鐘的黏貼方式
左邊要疊在上層
黏貼在立體處的位置

緞帶 A（紙 C）
緞帶 B（紙 C）
緞帶 C（紙 C）
愛心（紙 C・3 張）

結婚鐘（紙 D・2 張）
結婚鐘的內側（灰色部分・紙・E・2 張）

鴿子（紙 D）
教堂（紙 D）
切除

1 將紙A縱向對摺。在紙B上描繪圖稿，完成裁切後依摺線摺好。

2 將紙A與紙B正中央的摺線對準重疊，黏貼。

3 以紙C製作緞帶A、B、C與3張愛心。以紙D製作結婚鐘2張、鴿子與教堂。

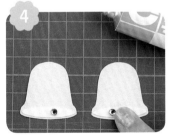

4 以紙E製作2張結婚鐘的內側，貼在鐘上，再貼上圓形亮片。

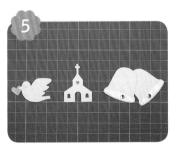

5 貼上珍珠亮片作為鴿子的眼睛，並將愛心貼在嘴巴處。再將愛心亮片貼在教堂上，2張結婚鐘如圖重疊黏貼。

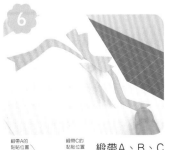

6 緞帶A、B、C依順序貼在紙B的立體處。

緞帶A的黏貼位置　緞帶C的黏貼位置

7 將結婚鐘貼在紙B的立體處。

8 將鴿子貼在紙B的立體處。教堂和2張愛心貼在卡片右下方。

90° 開啟の卡片　　No. 10

聖誕老人卡片

垂在聖誕老人肩膀下的袋子，
只要打開卡片就會歡樂地左右移動。
內側底紙的立體形是重點設計，
只要將聖誕老人的圖案
貼在立體處即可輕鬆完成。

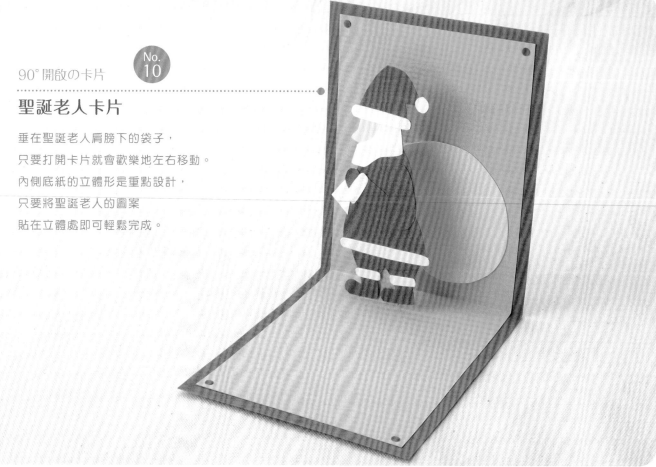

立體形

有摺角的立體長方形
位於卡片正中央。

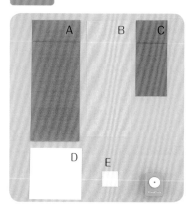

作法

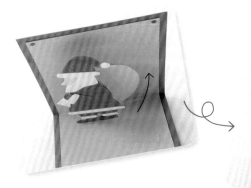

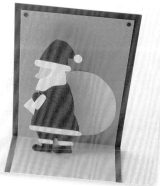

＊材料

紙A（紅色）24cm×9.5cm…1張
紙B（粉紅色）23cm×8.5cm…1張
紙C（紅色）15cm×6cm…1張
紙D（白色）10cm×10cm…1張
紙E（米黃色）3cm×3cm…1張

造型打洞機
（1/8"圓形＜直徑3.2mm＞）
＊並請準備P.3「基本工具」。

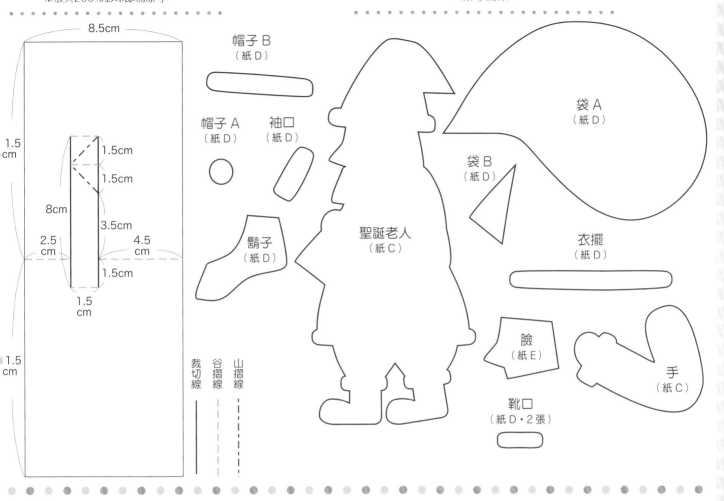

8.5cm

1.5 cm

1.5cm

1.5cm

8cm

3.5cm

2.5 cm

4.5 cm

1.5cm

1.5 cm

1.5 cm

裁切線　谷摺線　山摺線

帽子B（紙D）

帽子A（紙D）　袖口（紙D）

鬍子（紙D）

聖誕老人（紙C）

袋A（紙D）

袋B（紙D）

衣擺（紙D）

臉（紙E）

手（紙C）

靴口（紙D・2張）

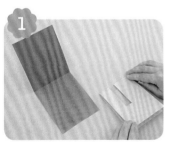

1 將紙A橫向對摺。在紙B上描繪圖稿，完成裁切後依摺線摺好。

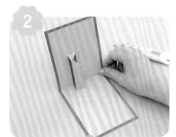

2 將紙A與紙B正中央的摺線對準重疊，黏貼。

3 以紙C製作聖誕老人與手，並打出4個1／8"的圓點。

4 以紙D製作帽子A與B、鬍子、袖口、衣擺、靴口、袋A與袋B，再以紙E製作臉。

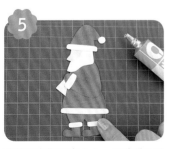

5 將臉貼在聖誕老人上，再將袋A以外的零件都貼上去。

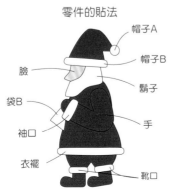

零件的貼法

帽子A
帽子B
臉
鬍子
袋B
手
袖口
衣擺
靴口

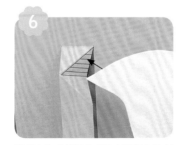

6 將袋A的尖端貼在紙B立體部位的斜線處。

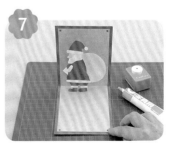

7 將聖誕老人貼在立體部位的前面。將1／8圓點貼在紙B的四角。

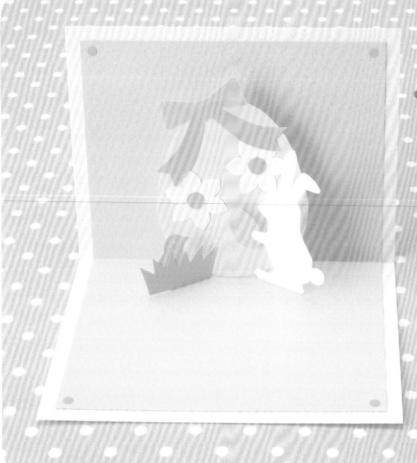

90°開啟の卡片

No. 11

復活節卡片

說到復活節,
就會想到可愛的復活節蛋＆小白兔。
貼在禮物蛋左右兩旁的兔子與小雞圖案,
會在打開卡片時像鞠躬一樣站起來喔!

＊材料

紙A（白色）17cm×11.5cm…1張
紙B（黃綠色）16cm×10.5cm…1張
紙C（黃色）7cm×6cm…1張
紙D（深黃色）5cm×8cm…1張
紙E（白色）7cm×7cm…1張
紙F（綠色）3cm×5cm…1張

造型打洞機
（1/8"圓形＜直徑3.2mm＞
1/4"圓形＜直徑6.35mm＞）
＊並請準備P.3「基本工具」。

作法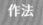

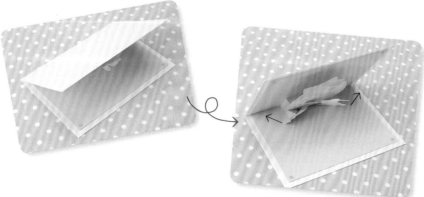

立體形
有左右摺角的
立體長方形,
位於卡片正中央。

＊原寸圖案＊

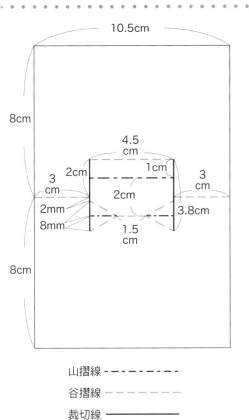

10.5cm

8cm

4.5 cm

2cm　　1cm

3 cm

3 cm

2cm

2mm

8mm

2cm

3.8cm

1.5 cm

8cm

山摺線 ―・―・―・―
谷摺線 ― ― ― ―
裁切線 ――――――

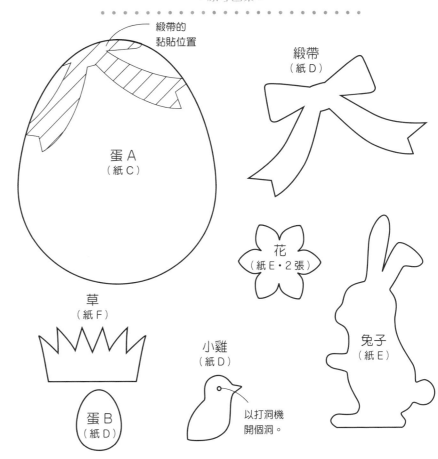

緞帶的
黏貼位置

緞帶
（紙D）

蛋A
（紙C）

花
（紙E・2張）

草
（紙F）

小雞
（紙D）

兔子
（紙E）

以打洞機
開個洞。

蛋B
（紙D）

將紙A橫向對摺。在紙B上描繪圖稿，完成裁切後依摺線摺好。

將紙A與紙B正中央的摺線對準重疊，黏貼。

以紙C製作蛋A。以紙D製作蛋B、緞帶、小雞，並打出2個1／4"圓點。

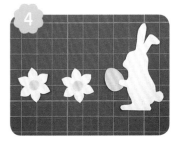

以紙E製作花朵2張與兔子，再將1／4"圓點貼在花朵上，蛋B貼在兔子上。

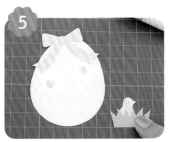

花朵與緞帶貼在蛋A上，以紙F製作草，並貼在小雞上。

將蛋A貼在紙B的立體處中央。

將草貼在紙B立體處的左側，兔子則貼在右側。

以紙F剩下的部分打出4個1／8"圓點，貼在紙B的四角。

90°開啟の卡片

No.
12

雙層蛋糕卡片

飛躍出豪華雙層蛋糕的卡片，

組合大小不同的立體形作為設計，

以綠色系色彩營造出成熟風格。

用於各種慶祝或生日會，

相當棒喔！

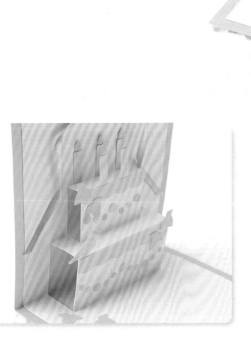

＊材料

紙A（綠色）21cm×10cm…1張
紙B（淺綠色）20cm×9cm…1張
紙C（黃綠色）1.8cm×2.5cm…1張
紙D（深黃色）8cm×5cm…1張
紙E（淺黃色）6cm×6cm…1張
紙F（深黃綠色）5cm×5cm…1張
緞帶（黃色）3mm寬30cm…1條

造型打洞機
（1/8"圓形＜直徑3.2mm＞
　3/16"圓形＜直徑4.8mm＞）
＊並請準備P.3「基本工具」。

作法

A B

C D E F

立體形
立體雙層長方形
位於卡片正中央。

＊原寸圖案＊

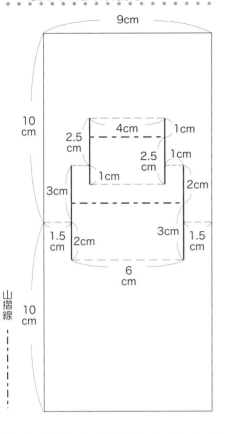

9cm

10
cm

2.5
cm

4cm — 1cm

2.5
cm

1cm

3cm — 1cm

2cm

1.5
cm

2cm

3cm

1.5
cm

6
cm

10
cm

裁切線　谷摺線　山摺線

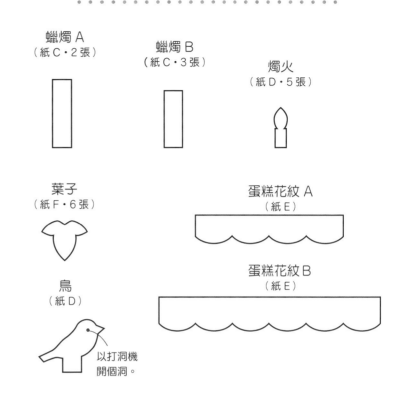

蠟燭A
（紙C・2張）

蠟燭B
（紙C・3張）

燭火
（紙D・5張）

葉子
（紙F・6張）

蛋糕花紋A
（紙E）

鳥
（紙D）

以打洞機
開個洞。

蛋糕花紋B
（紙E）

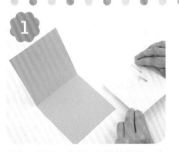

1 將紙A對摺。在紙B上描繪圖稿，完成裁切後依摺線摺好。

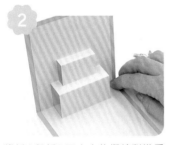

2 將紙A與紙B正中央的摺線對準重疊，黏貼。

3 以紙C製作蠟燭A與B。以紙F製作6片葉子。

4 以紙D製作5張燭火、1張小鳥、6個1／8"圓點、4個3／16"圓點。

5 以紙E製作蛋糕花紋A與B、6個1／8"圓點、2個3／16"圓點。

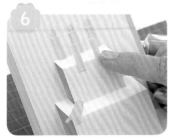

6 將蠟燭與燭火黏合，蠟燭B貼在紙B立體部分的上層，蠟燭A貼在前面，小鳥則貼在紙B立體部分的下層。

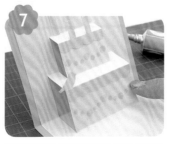

7 將蛋糕花紋A與B貼在立體部分的前面，底下將1／8"和3／16"圓點依顏色＆大小交錯貼成波浪狀。

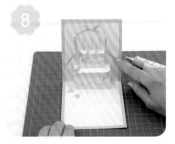

8 將葉子貼在紙B上，貼上綁成蝴蝶結的緞帶。

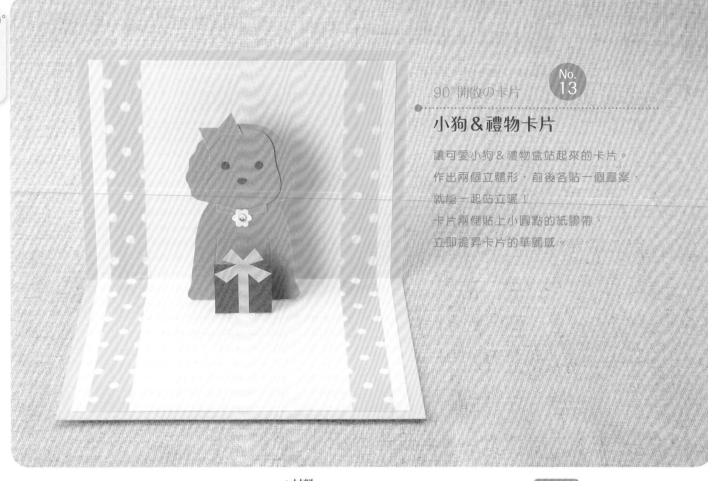

No.
13

小狗＆禮物卡片

讓可愛小狗＆禮物盒站起來的卡片。
作出兩個立體形，前後各貼一個圖案，
就能一起站立喔！
卡片兩側貼上小圓點的紙膠帶，
立即提昇卡片的華麗感。

＊材料

紙A（黃色）19cm×13cm…1張
紙B（淺黃色）18cm×12cm…1張
紙C（淺咖啡色）12cm×6cm…1張
紙D（橘色）3cm×3cm…1張
紙E（咖啡色）4cm×4cm…1張
紙F（黃色）3cm×3cm…1張
紙G（白色）3cm×3cm…1張
紙膠帶（黃色・小圓點）1.5cm寬…1個
水鑽（黃色）直徑3mm…1個

造型打洞機
（1/8"圓形＜直徑3.2mm＞、長春花(S)）
＊並請準備P.3「基本工具」。

作法 • • • • • • • •

A　　　B

C D E F G

立體形
立體長方形前面
還有一個立體。

＊原寸圖案＊

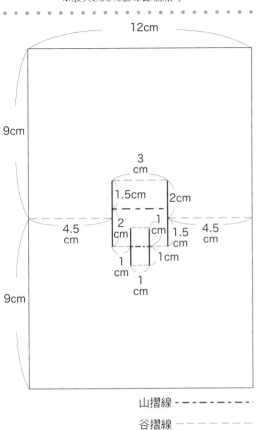

12cm

9cm

3 cm

1.5cm 2cm

4.5 cm | 2 cm | 1 | 1.5 cm | 4.5 cm

1 cm 1cm

1 cm

1 cm

9cm

山摺線 ‧‧‧‧‧‧‧‧‧‧‧

谷摺線 ‧ ‧ ‧ ‧ ‧ ‧ ‧

裁切線 ━━━━━━

小狗圖案
（紙C）

臉
（紙C）

以壓線筆劃過
作出紋路。

鼻子
（紙E）

禮物盒
（紙E）

頭頂蝴蝶結
（紙D）

項圈
（紙D）

緞帶 A
（紙F）

緞帶 B
（紙F）

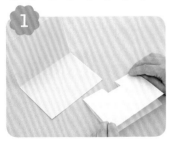

1

將紙A橫向對摺。在紙B上描繪圖稿，完成裁切後依摺線摺好。

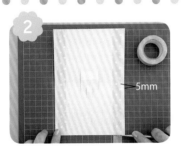

2

5mm

紙B左右兩側距離邊緣5mm處，貼上2道紙膠帶。

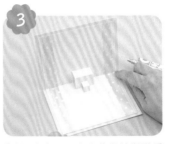

3

將紙A與紙B正中央的摺線對準重疊，黏貼。

4

以紙C製作狗的圖案與臉，黏合。以紙D製作頭上的蝴蝶結及項圈。

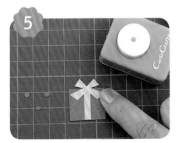

5

以紙E製作鼻子與禮物盒，並打出2個1／8"圓點。以紙F製作緞帶A與B，依A‧B的順序貼在紙E的禮物盒上。

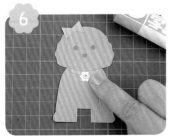

6

以紙G打出1個長春花(S)，貼上水鑽。將頭上的蝴蝶結、項圈、鼻子與1／8"圓點（眼睛）、長春花(S)貼在小狗圖案上。

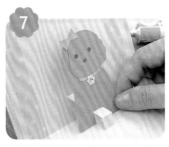

7

在紙B後側的立體處貼上小狗圖案。

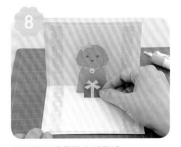

8

前側的立體處貼上禮物盒。

No.
14

窗邊的貓卡片

在立體形的平坦處上方作出一個立體，
再把花瓶貼在上頭即完成，
以花瓶＆貓咪剪影構成的時髦卡片，
藍色調的設計展現出作品的高貴氣氛。

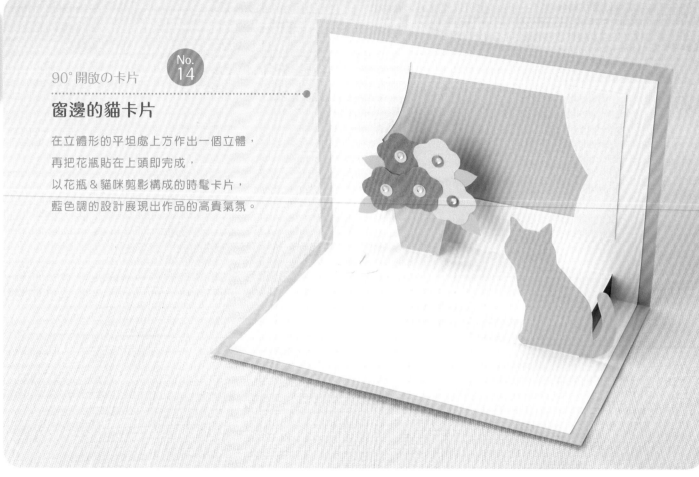

＊材料

紙A（藍色）18cm×13cm…1張
紙B（白色）17cm×12cm…1張
紙C（淺水藍色）9cm×7cm…1張
紙D（藍色）6cm×8cm…1張
紙E（深藍色）9cm×3cm…1張
紙F（水藍色）7cm×3cm…1張
紙G（綠色）3cm×6cm…1張
圓形亮片（水藍色）直徑2mm…5個

造型打洞機
（3/16"圓形＜直徑4.8mm＞）
＊並請準備P.3「基本工具」。

作法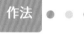

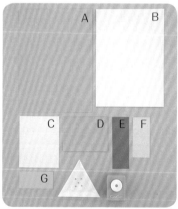

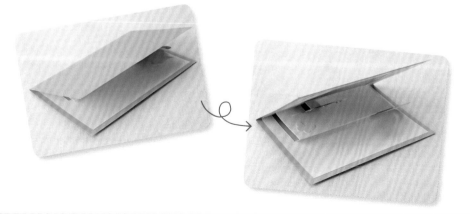

立
體
形

立
體
長
方
形
的
上
方
還
有
一
個
小
的
立
方
體
。

＊內側底紙（紙B）製圖＊
※放大200％影印即為原寸。

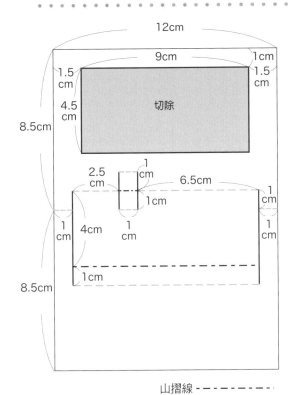

12cm

9cm | 1cm

1.5cm | 1.5cm

切除

4.5cm

8.5cm

2.5cm | 1cm

6.5cm | 1cm

1cm

1cm | 4cm | 1cm | 1cm

1cm

8.5cm | 1cm

＊原寸圖案＊

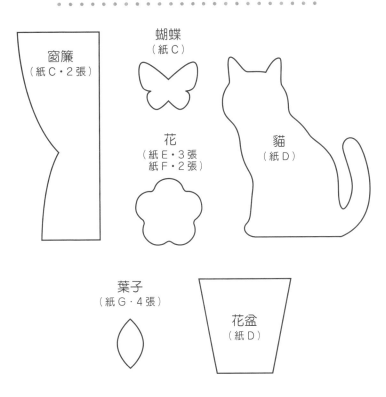

窗簾
（紙C・2張）

蝴蝶
（紙C）

花
（紙E・3張
紙F・2張）

貓
（紙D）

葉子
（紙G・4張）

花盆
（紙D）

山摺線 －・－・－・－

谷摺線 －－－－－

裁切線 ━━━━━

1

將紙A橫向對摺。在紙B上描繪圖稿，完成裁切後依摺線摺好。

2

將紙A與紙B正中央的摺線對準重疊，黏貼。

3

以紙C製作2張窗簾與蝴蝶。以紙D製作貓和花盆。以紙G製作4片葉子。

4

以紙E製作3張花朵，打出2個3／16"圓點。以紙F製作2張花朵，打出3個3／16"圓點。

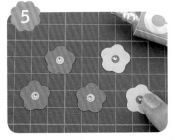

5

將3／16"圓點貼在顏色不同的花朵上，再貼上圓形亮片。

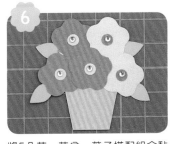

6

將5朵花、花盆、葉子搭配組合黏貼。

7

將窗簾貼在紙B上，花盆貼在上方的立體處前面。

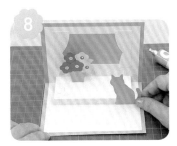

8

在立體處的平坦部分貼上蝴蝶，前面則貼上貓。

35

作品欣賞

稍微熟悉90°開啟的作法後，就來試著製作比較華麗或特殊的卡片吧！

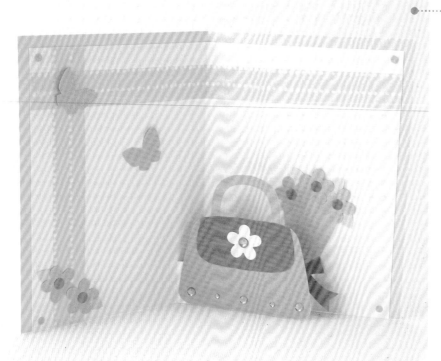

母親節卡片

可愛的手提包背後，

花束若隱若現地左右晃動著……

想要送給細心呵護自己的母親，

就選這張粉紅溫柔色調的時髦卡片吧！

作法
P.72

父親節卡片

在筆挺的襯衫正中間，

跳出有著獨特花色領帶的父親節卡片。

挑選父親會喜歡的紙膠帶花樣，

製作出帥氣的領帶吧！

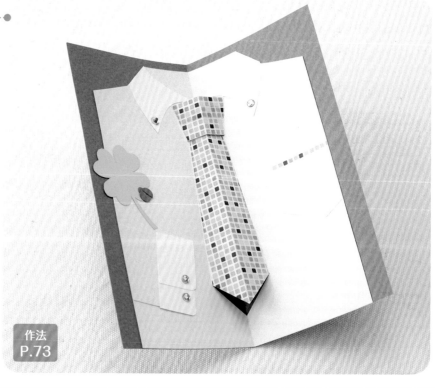

作法
P.73

拇指姑娘卡片

一打開卡片，
就會出現站在漂浮花朵上的拇指姑娘。
這張卡片的機關，
與P.16的牽牛花＆金魚卡片相同，
光看著就讓人覺得快樂！

作法
P.74

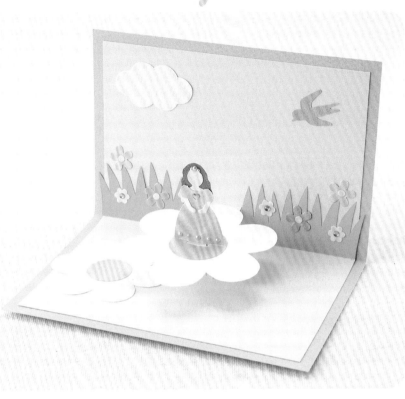

成對蝸牛卡片

大小不同的蝸牛結伴站立著的卡片。
大蝸牛啣著一封信，
小蝸牛殼上則背著禮物，
最適用於遲到的生日祝福。

作法
P.75

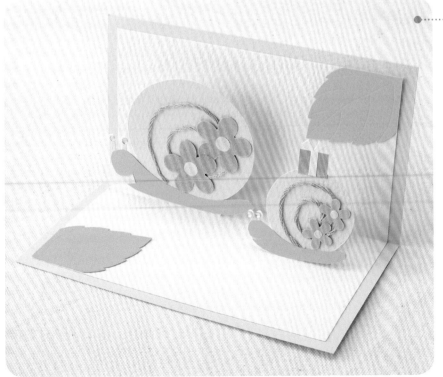

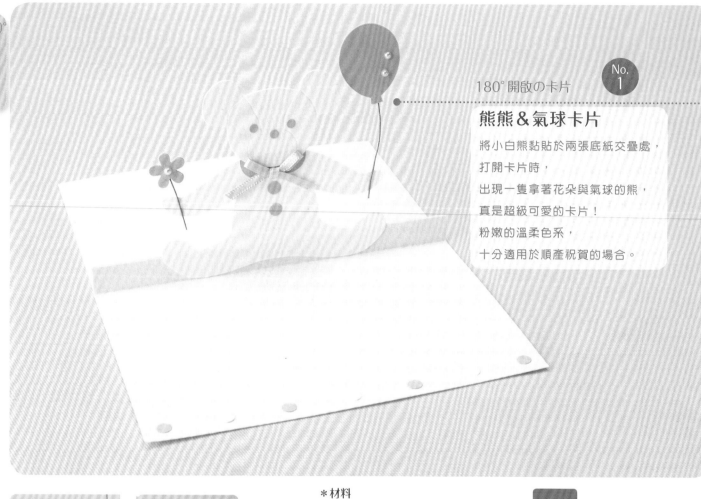

No. 1

熊熊&氣球卡片

將小白熊黏貼於兩張底紙交疊處，

打開卡片時，

出現一隻拿著花朵與氣球的熊，

真是超級可愛的卡片！

粉嫩的溫柔色系，

十分適用於順產祝賀的場合。

*材料

紙A（水藍色）10cm×13cm…2張
紙B（白色）10cm×10cm…1張
紙C（藍色）7cm×7cm…1張
緞帶（水藍色）3mm寬12cm…1條
鐵絲5cm…1根、2.5cm…1根
珍珠亮片（水藍色）直徑2.5mm…3個

造型打洞機
（1/8"圓形＜直徑3.2mm＞
3/16"圓形＜直徑4.8mm＞
可愛花朵）
*並請準備P.3「基本工具」。

作法

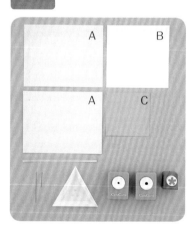

從後方看的樣子

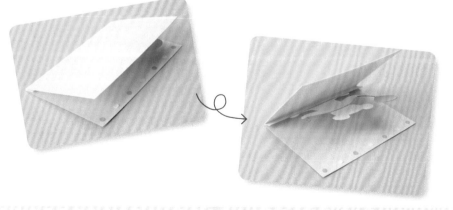

立體形
兩張底紙的一邊
重疊黏合。

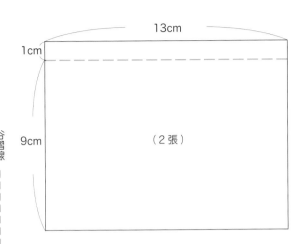

13cm

1cm

9cm

（2張）

裁切線
谷摺線

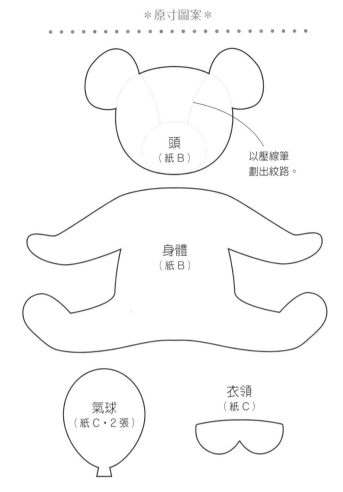

頭
（紙 B）

以壓線筆
劃出紋路。

身體
（紙 B）

氣球
（紙 C・2張）

衣領
（紙 C）

1 將2張紙A依上圖的摺線摺起，重疊黏合。

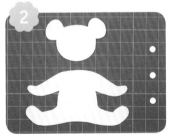

2 以紙B製作頭與身體，並打出3個3／16"圓點。

3 以紙C製作衣領、2個氣球、3個1／8"圓點、6個3／16"圓點、2張可愛花朵。

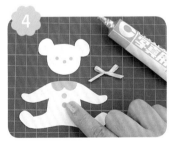

4 將3個1／8"圓點貼在臉上，衣領及2個3／16"圓點貼於身體上，再將緞帶綁成蝴蝶結。

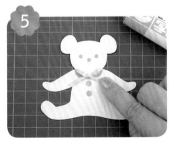

5 頭與身體黏合，緞帶貼在頭下方。

6 2張可愛花朵中間夾入2.5cm鐵絲後黏合。氣球作法亦同，中間夾5cm的鐵絲後再黏合。

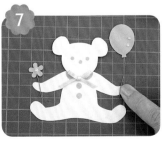

7 在可愛花朵上貼1個珍珠亮片，氣球上貼2個，再將鐵絲貼在熊的手上。

8 將熊貼在紙A中央的立體處。以紙C打出4個3／16"圓點，紙B打出3個3／16"圓點，交錯貼在紙A的下緣。

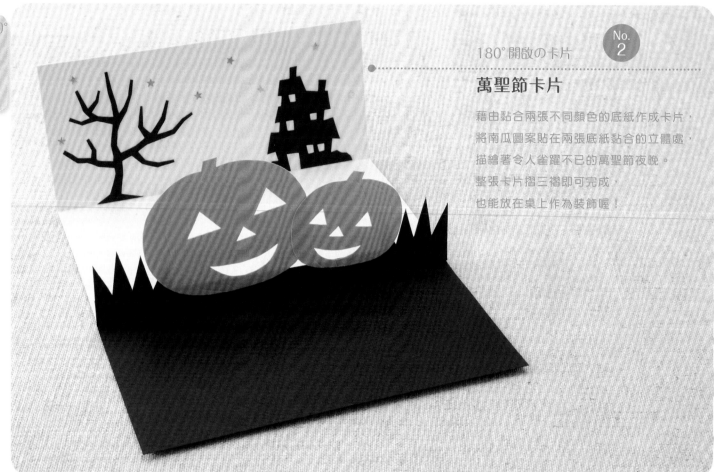

萬聖節卡片

藉由黏合兩張不同顏色的底紙作成卡片，
將南瓜圖案貼在兩張底紙黏合的立體處，
描繪著令人雀躍不已的萬聖節夜晚。
整張卡片摺三褶即可完成，
也能放在桌上作為裝飾喔！

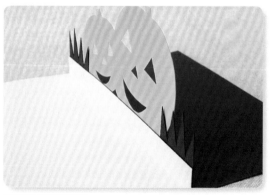

從後方看的樣子

立體形
顏色不同的
兩張底紙的一邊重疊黏合。

作法

A B

C

D

*材料

紙A（黃色）14cm×12.5cm…1張
紙B（黑色）7.5cm×12.5cm…1張
紙C（橘色）6cm×11cm…1張
紙D（黑色）10cm×10cm…1張
星星亮片（黃色）直徑3mm…10個

*並請準備P.3「基本工具」。

12.5cm

5.5 cm

7.5 cm

（紙A）

1cm

12.5cm

1cm

6.5 cm

（紙B）

裁切線　谷摺線

南瓜 A
（紙C）

以壓線筆
劃出紋路

南瓜 B
（紙C）

切除

草
（紙D・2張）

家
（紙D）

枯木
（紙D）

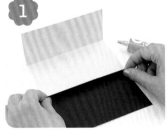

將紙A與紙B將指定的部分摺起，
依上圖黏合。

以紙C製作南瓜A與B。

以紙D製作2張草、家、枯木。

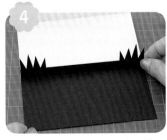

將草貼在紙A與紙B的立體處兩端。

在草的中間貼上南瓜A與B。貼的時
候，要小心別讓南瓜的嘴巴可以看到
黑色的部分。

將家與枯木貼在紙A上，平均地貼
上亮片。

180° 開啟の卡片

小鳥&灑水壺卡片

在碧草如茵的庭院裡，
有灑水壺及唧著白色花朵的小鳥……
讓人聯想到在晴朗日子裡
進行園藝活動的點滴。
在灑水壺後方貼上立體零件，
就能完成只要打開卡片
圖案就會站起來的機關。

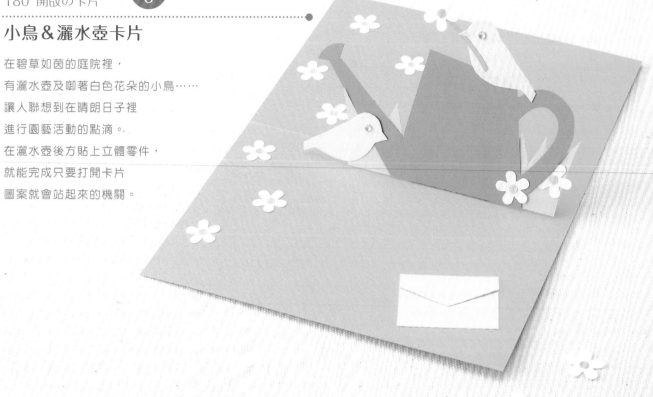

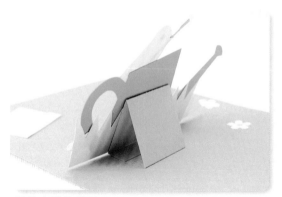

從後方看的樣子

＊材料

紙A（黃綠色）18cm×13cm…1張
紙B（黃綠色）8cm×3cm…1張
紙C（綠色）6cm×10cm…1張
紙D（淺黃綠色）4cm×10cm…1張
紙E（黃色）10cm×5cm…1張
紙F（黃綠色）3cm×1cm…1張
紙G（白色）6cm×6cm…1張
紙H（深黃色）3cm×3cm…1張
圓形亮片（黃綠色）直徑2mm…2個

造型打洞機
（1/8"圓形＜直徑3.2mm＞
可愛花朵）
＊並請準備P.3「基本工具」。

作法

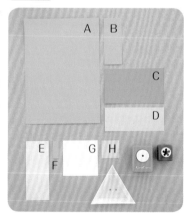

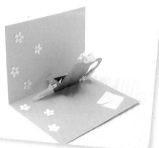

立體形

貼上像是跨越
平坦底紙
摺線部分的立體零件。

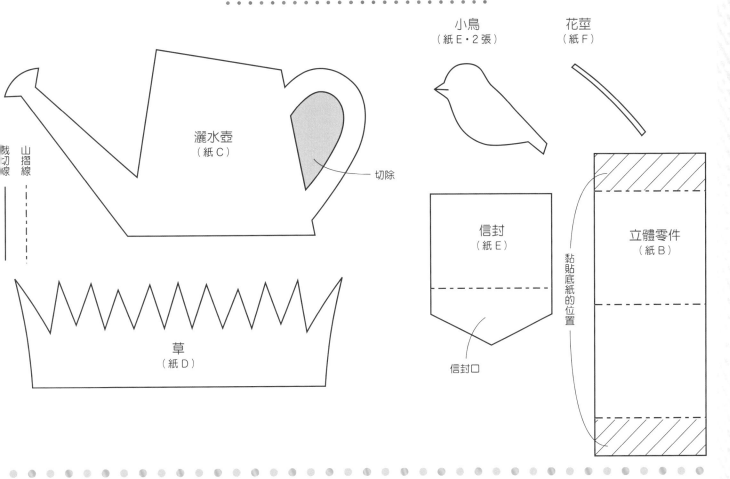

小鳥
（紙E‧2張）

花莖
（紙F）

灑水壺
（紙C）

切除

裁切線

山摺線

草
（紙D）

信封
（紙E）

信封口

立體零件
（紙B）

黏貼底紙的位置

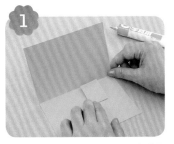

1

將紙A橫向對摺。以紙B製作立體零件，斜線部分塗上黏膠，在對摺的狀態下貼距紙A右側3cm處。

2

閉合卡片後打開。

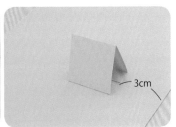

3cm

3

以紙C製作灑水壺。以紙D製作草。以紙E製作2張小鳥與信封，摺出信封口後貼起來。

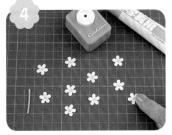

4

以紙F製作花莖，紙G打出10朵可愛花朵，紙H打出10個1／8"圓點，貼在可愛花朵上。

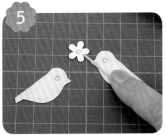

5

將步驟④製成的一朵可愛花朵貼上花莖，小鳥眼睛的部位貼上亮片。再讓其中一隻小鳥口中啣著花莖黏貼固定。

6

將草、2張可愛花朵、2隻鳥平均分布貼在灑水壺周圍。

7

將步驟⑥成品貼在立體零件的前面，將7張可愛花朵與信封貼在紙A上。

180°開啟の卡片　No. 4

松鼠卡片

尾巴蓬鬆的松鼠捧著橡實，

站在森林中大快朵頤……

讓人聯想到豐美的秋天，

具有沉穩色彩的卡片。

平攤開來，

大大的圖案立在卡片上，

這就是彈出式卡片最棒的特色！

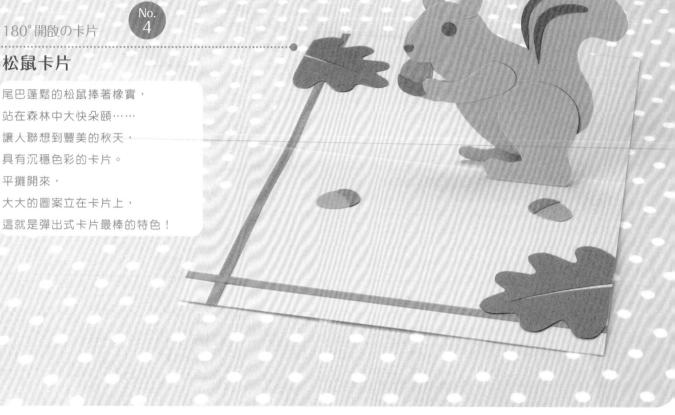

從後方看的樣子

＊材料

紙A（米黃色）18cm×12.5cm…1張
紙B（深綠色）18cm×3mm…1張
紙C（深綠色）3mm×12.5cm…1張
紙D（咖啡色）12cm×12cm…1張
紙E（焦糖色）12cm×5cm…1張
紙F（紅棕色）2cm×5cm…1張
紙G（深綠色）3cm×2cm…1張

造型打洞機
（3/16"圓形＜直徑4.8mm＞）
＊並請準備P.3「基本工具」。

作法

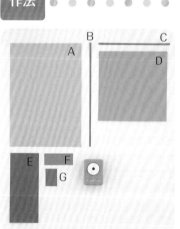

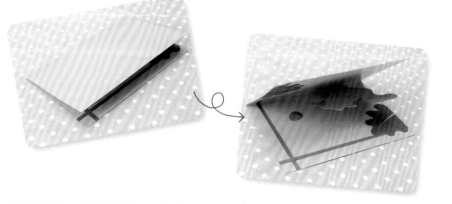

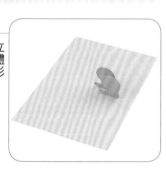

立體形

貼上像是跨越平坦底紙摺線部分的立體零件（松鼠的腳）。

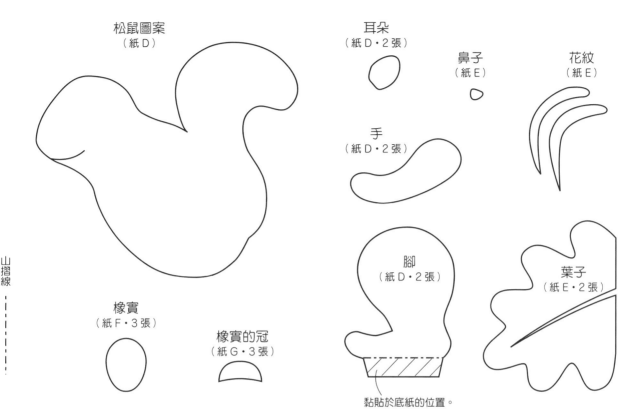

松鼠圖案
（紙D）

耳朵
（紙D・2張）

鼻子
（紙E）

花紋
（紙E）

手
（紙D・2張）

裁切線　山摺線

腳
（紙D・2張）

葉子
（紙E・2張）

橡實
（紙F・3張）

橡實的冠
（紙G・3張）

黏貼於底紙的位置。

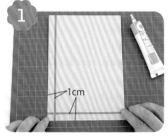

1

將紙A橫向對摺。紙B縱貼、紙C橫貼在紙A上，且彼此都要距離紙A邊緣1cm。

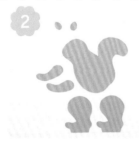

2

以紙D製作松鼠圖案、2隻耳朵、2隻手、2隻腳。

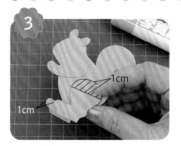

3

將步驟 2 的零件黏合在松鼠圖案上。黏貼時，左右腳錯開1cm，黏膠塗在由上往下1cm處。

4

以紙E製作鼻子、花紋、2片葉子，並打出1個3／16"圓點。除了葉子都要貼在松鼠身上。

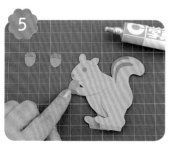

5

以紙F製作3個橡實。以紙G製作3個橡實的冠，並與橡實黏合在一起。其中一個成品要黏貼在松鼠的雙手間。

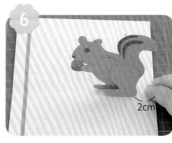

6

使松鼠雙腳跨越摺線，貼在距離紙A右側2cm處。

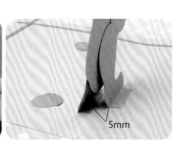

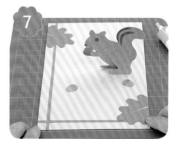

7

將2片葉子、2顆橡實貼在紙A上。

留言卡片

贈送立體卡片時，必需挑選適合贈禮情境的句子，添加在卡片裡頭。

將手寫或印刷簡短的英語句子黏在小卡片上，再貼上立體卡片，

能讓手工卡片更加分唷！

◎新年

· A Happy New Year!
（新年快樂！）

· New Year's Greetings.
（恭賀新禧。）

· Wishing You a Very Happy New Year!
（祝你新的一年快樂幸福！）

· Best Wishes for a Happy New Year!
（祝你有個光輝燦爛的新年！）

◎情人節

· Happy Valentine's Day!
（情人節快樂！）

· Happy Valentine's Day to ○○.
（○○，祝你有個美好的情人節。）

· I'm Thinking of you on Valentine's Day!
（每到情人節總是會想起你！）

◎復活節

· Warm Wishes for a Wonderful Easter!
（祝你有個美好的復活節！）

· Happy Easter!
（復活節快樂！）

◎畢業典禮

· Congratulations on Your Graduation!
（恭喜你畢業了！）

· Congratulations and Best Wishes!
（恭喜你，也祝福你。）

· You Did It！（你好棒！）

· Congratulations on Your
Graduation – from All of Us.
（我們全體恭喜你畢業了！）

◎母親節

· Happy Mother's Day!
（母親節快樂！）

·You Are The Best！（您是最棒的母親！）

· Thinking of you on Mother's Day！
（每到母親節，都會想念您！）

◎父親節

· Happy Father's Day!
（父親節快樂！）

· Thinking of you on Father's Day!
（每到父親節，都會想念您！）

· You are so Great, Dad!
（父親，您好棒。）

◎聖誕節
- Merry Christmas!
 （聖誕快樂！）
- Wishing You a Merry Christmas!
 （祝你有個愉快的聖誕！）
- Warmest Wishes for Christmas!
 （在聖誕節獻上最溫暖的祝福！）
- Merry Christmas Wishes from Both of Us!
 （我們祝你聖誕節快樂！）
- Hope Your Day is Filled with Love and Happiness!
 （願你在這天被愛與幸福圍繞！）
- Merry Christmas and a Happy New Year!
 （聖誕快樂，也預祝新年快樂！）

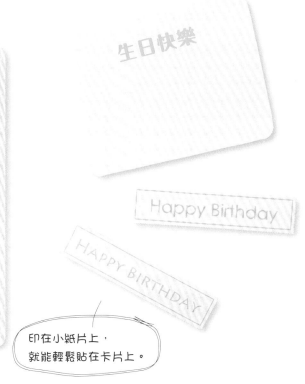

印在小紙片上，
就能輕鬆貼在卡片上。

◎萬聖節
- Happy Halloween！
 （萬聖節快樂！）

◎婚禮祝賀
- Congratulations and
 Best Wishes for Your Wedding!
 （恭喜兩位結婚了！）

◎祝賀生產
- Congratulations on Your New Baby！
 （祝你有子（女）萬事足！）
- To a Beautiful Baby Girl（Boy）.
 （送給你可愛的女兒（兒子）！）

◎探病
- Get Well Soon！
 （祝你早日康復！）
- Hope you feel better soon!
 （希望你早點好起來！）

◎生日
- Happy Birthday！（生日快樂！）
- Congratulations on Your
 15th Birthday！
 （祝你15歲生日快樂！）

◎遲來的生日祝福
- Happy Belated Birthday！
 （抱歉這麼慢跟你說：「生日快樂」！）
- Sorry I Missed Your Birthday！
 （對不起，忘記了你的生日！）

櫻花卡片

盛開在春天晴空下的櫻花卡片，

可作為畢業、開學、春天生日的卡片。

一打開卡片就會在眼前綻放的櫻花圖案，

讓人印象深刻。

圖案下方貼有兩個四方形的立體零件。

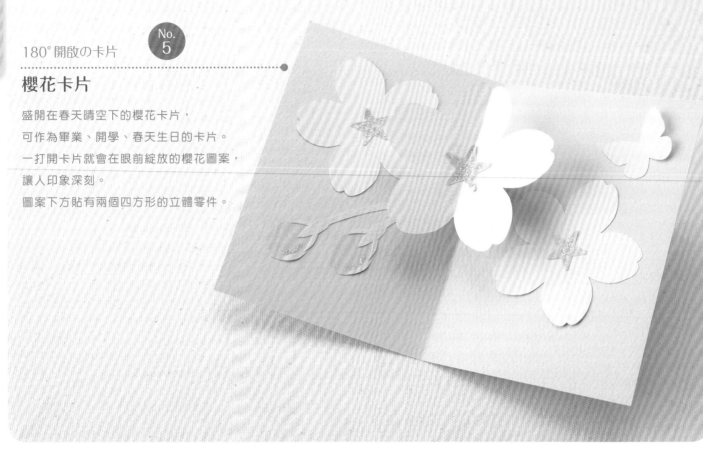

＊材料

紙A（水藍色）12.5cm×18cm…1張
紙B（水藍色）2.5cm×6cm…2張
紙C（淺粉紅色）15cm×15cm…1張
紙D（粉紅色）5cm×10cm…1張
紙E（黃綠色）3cm×7cm…1張
紙F（黃色）3cm×3.5cm…1張
金蔥膠（粉紅色）

＊並請準備P.3「基本工具」。

作法 ● ● ● ● ● ●

A　　B

B

C

D　　E　　F

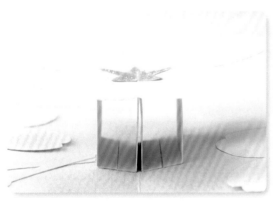

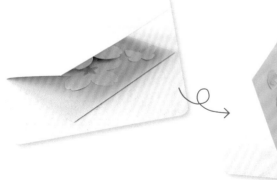

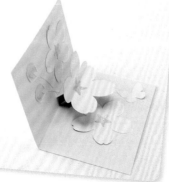

立體形
在平坦底紙的
摺線兩旁貼上
兩個立體零件。

✽原寸圖案✽

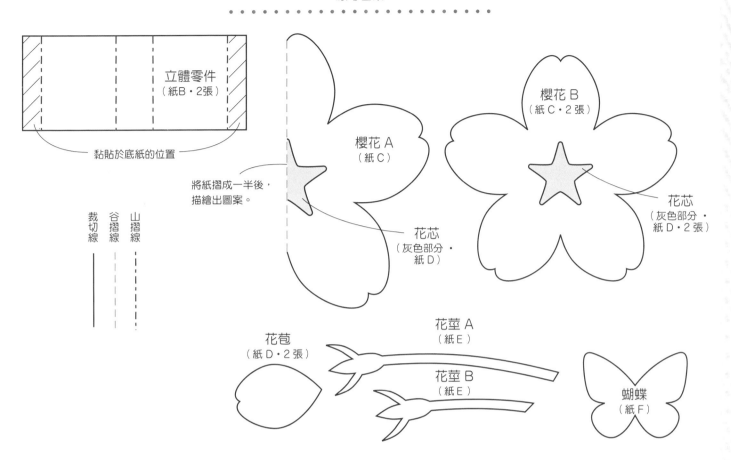

立體零件
（紙B・2張）

黏貼於底紙的位置

將紙摺成一半後，
描繪出圖案。

裁切線　谷摺線　山摺線

櫻花 A
（紙 C）

櫻花 B
（紙 C・2張）

花芯
（灰色部分・
紙 D・2張）

花芯
（灰色部分・
紙 D）

花苞
（紙 D・2張）

花莖 A
（紙 E）

花莖 B
（紙 E）

蝴蝶
（紙 F）

1 將紙A縱向對摺，2張紙B依摺線摺好，製作成立體零件。

2 在距離紙A上邊4cm處貼上立體零件。兩個零件分別要貼在距離中央摺線1mm的地方。

4cm

1mm
1mm

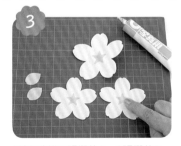

3 以紙C製作1張櫻花A、2張櫻花B，以紙D製作2張花苞、3張花芯，將花心貼在櫻花A與B上。

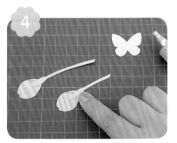

4 以紙E製作花莖A與B，並與花苞黏合，以紙F製作蝴蝶。

5 在立體零件上貼上縱向對摺的櫻花A，此時請避免讓櫻花A的上半部超出紙A。

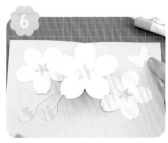

6 將櫻花B、花苞、花莖、蝴蝶貼在紙A上。

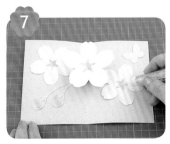

7 在花芯和花苞上塗抹金蔥膠後吹乾。

180°開啟の卡片 No. 6

鳥屋卡片

可愛的小鳥正飛向
築在枝頭上的鳥巢,
是非常可愛的一張卡片。
在底紙上黏貼高度不同的
四角形立體零件,
再貼上鳥屋與樹枝。
圖案彈出的高度不同,
正是這張卡片的有趣之處!

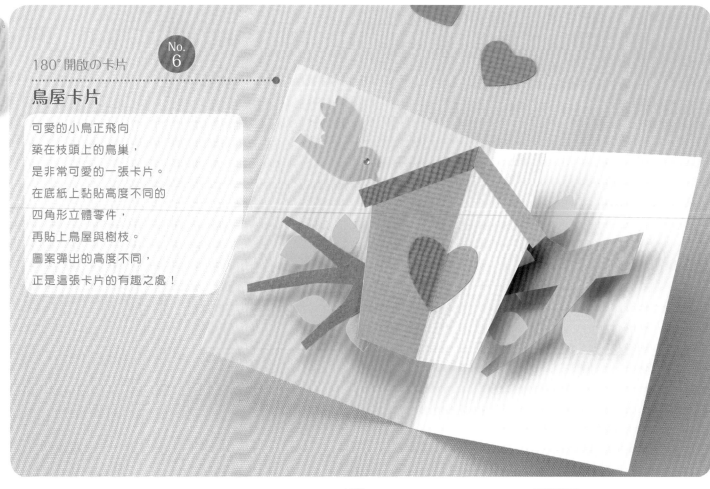

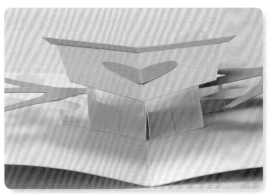

從下方看的樣子

＊材料

紙A（淺黃色）12cm×18cm…1張
紙B（淺黃色）3.5cm×8cm…2張
紙C（淺黃色）1cm×4cm…2張
紙D（粉紅色）10cm×8cm…1張
紙E（深粉紅色）5cm×10cm…1張
紙F（咖啡色）10cm×10cm…1張
紙G（黃綠色）5cm×8cm…1張
紙H（黃色）4cm×4cm…1張
圓形亮片（綠色）直徑2mm…1個

＊並請準備P.3「基本工具」。

作法

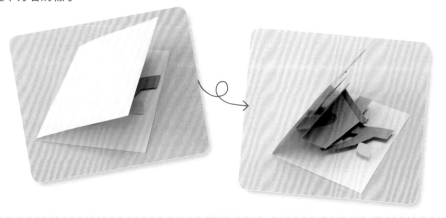

立體形
在平坦底紙的摺線
兩旁貼上四個立體零件。

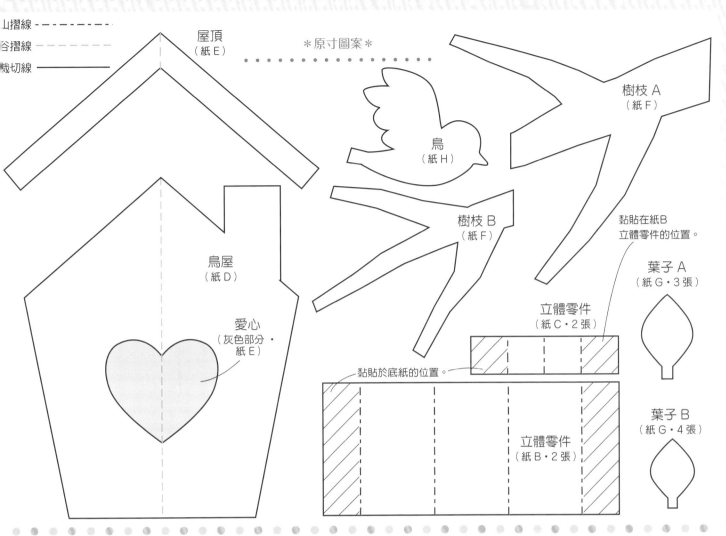

山摺線 ------
谷摺線 -------
裁切線 ———

屋頂
（紙 E）

＊原寸圖案＊

鳥
（紙 H）

樹枝 A
（紙 F）

樹枝 B
（紙 F）

黏貼在紙B
立體零件的位置。

鳥屋
（紙 D）

葉子 A
（紙 G・3 張）

立體零件
（紙 C・2 張）

愛心
（灰色部分・
紙 E）

黏貼於底紙的位置。

立體零件
（紙 B・2 張）

葉子 B
（紙 G・4 張）

1 將紙A縱向對摺。2張紙B和2張紙C
依摺線摺好，製作成立體零件。

2 距離紙A上緣4.5cm處，貼上紙B立體零件。但兩個紙B立體零件要分別離
紙A的中央摺線1mm。並在其右側1.5cm下方以及左側3.5cm下方貼上紙C
的立體零件。

1.5cm
4.5cm
1mm
1mm
3.5cm

3 以紙D製作鳥屋。以紙E製作屋頂和
愛心，並和鳥屋黏合。再以紙F製作
樹枝A和B。

4 以紙G製作3片葉子A、4片葉子B。
以紙H製作小鳥，並在眼睛的部位
貼上亮片。

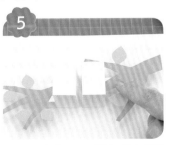

5 樹枝A貼上葉子A，樹枝B貼上葉子
B，然後依圖示分別貼在紙C立體零
件上。

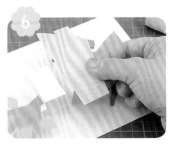

6 在紙B的立體零件上面貼上縱向對
摺的鳥屋。注意別讓鳥屋圖案超出
紙A。

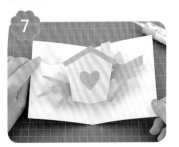

7 將小鳥貼在紙A上。

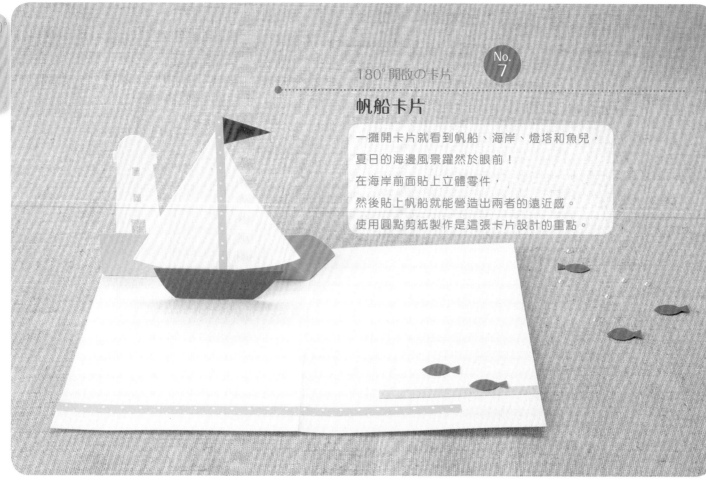

No.
7

帆船卡片

一攤開卡片就看到帆船、海岸、燈塔和魚兒，
夏日的海邊風景躍然於眼前！
在海岸前面貼上立體零件，
然後貼上帆船就能營造出兩者的遠近感。
使用圓點剪紙製作是這張卡片設計的重點。

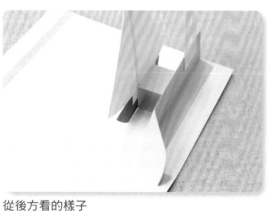

從後方看的樣子

＊材料

紙A（水藍色）12.5cm×18cm…1張
紙B（深水藍色）3cm×11cm…1張
紙C（深水藍色）6cm×2cm…1張
紙D（白色）8cm×10cm…1張
紙E（深藍色）4cm×8cm…1張
紙F（紅色）1.2cm×2cm…1張
紙G（水藍色・圓點圖案）7cm×3mm…1張
紙H（水藍色・圓點圖案）5mm×15cm…1張
紙I（深藍色）5mm×6cm…1張
☆紙G和紙H為摺紙。

＊並請準備P.3「基本工具」。

作法

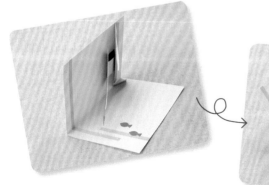

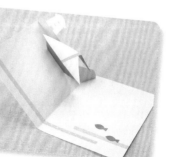

立體形
在平坦底紙的摺線
旁邊貼上立體零件
（岸邊）。

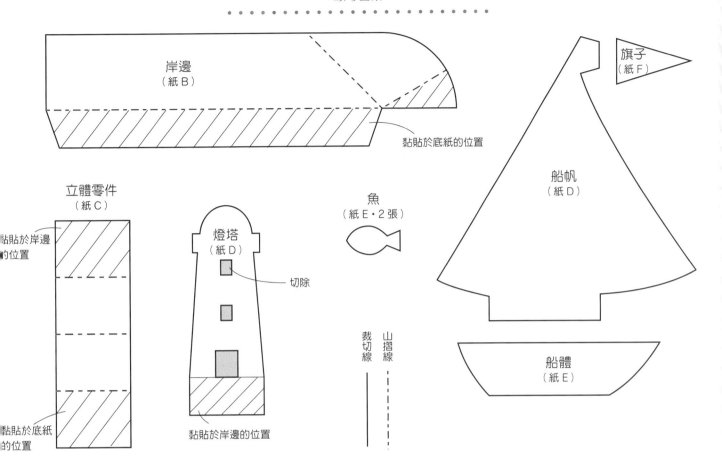

岸邊
（紙B）

黏貼於底紙的位置

旗子
（紙F）

立體零件
（紙C）

黏貼於岸邊
的位置

黏貼於底紙
的位置

燈塔
（紙D）

切除

魚
（紙E・2張）

船帆
（紙D）

黏貼於岸邊的位置

裁切線　山摺線

船體
（紙E）

1 將紙A縱向對摺。以紙B製作岸邊後
依摺線摺好。

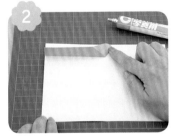

2 距離紙A上緣1.2cm處貼上岸邊。

1.2cm

從後方看的樣子。

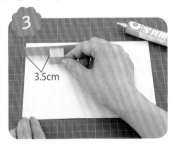

3 依摺線摺疊紙C，製作立體零件，
並貼在岸邊前面，距左側3.5cm
處。

3.5cm

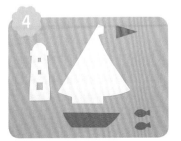

4 以紙D製作燈塔和船帆。以紙E製作
船體和2條魚。以紙F製作旗子。

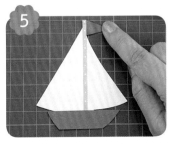

5 將船體、船帆、旗子黏合，再將紙
G貼在船帆中央。

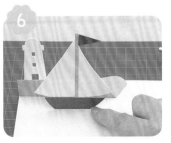

6 將帆船貼在立體零件前面，燈塔貼
在岸邊的後方。

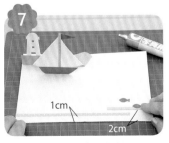

7 距離紙A下緣1cm處貼上紙H，2cm
處貼上紙I，再貼上魚。

1cm

2cm

聖誕樹卡片

大棵聖誕樹、禮物和熊布偶
會一同站起來的華麗卡片。
從平坦卡片中跳出一棵大聖誕樹，
想必會讓收禮者露出滿面笑容吧！

從後方看的樣子

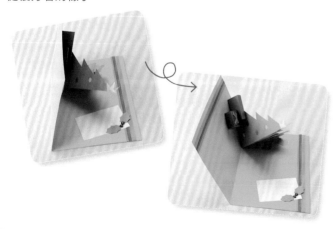

*材料

紙A（綠色）14cm×18cm…1張
紙B（深綠色）14cm×1cm…2張
紙C（紅色）14cm×3mm…2張
紙D（深綠色）14cm×12cm…1張
紙E（藍色）8cm×3cm…1張
紙F（紅色）8cm×2cm…1張
紙G（咖啡色）7cm×5cm…1張
紙H（白色）3.5cm×5cm…1張
紙I（藍色）3cm×3cm…1張
紙J（紅色）5cm×5cm…1張
紙K（黃色）5cm×5cm…1張
圓形亮片（紅色）直徑4mm…2個
珍珠亮片（咖啡色）直徑2mm…3個

造型打洞機
（3/16"圓形＜直徑4.8mm＞
　1/4"圓形＜直徑6.35mm＞）
*並請準備P.3「基本工具」。

作法

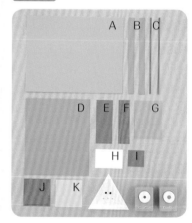

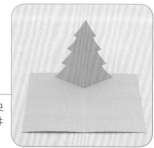

立體形

在平坦底紙的中央
貼著V字形的立體零件
（聖誕樹）。

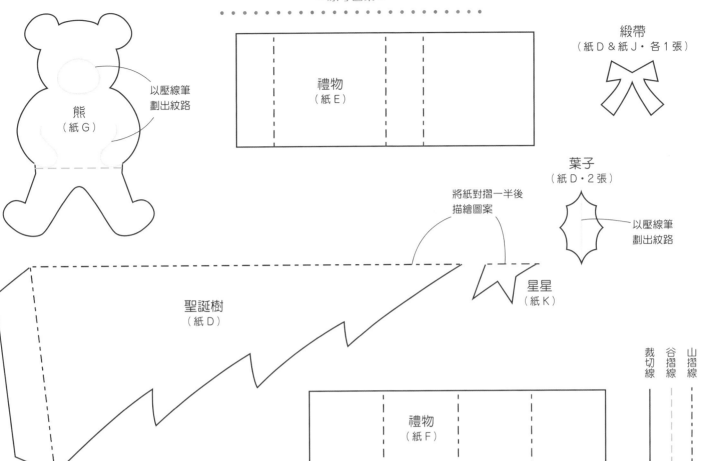

熊
（紙G）

以壓線筆
劃出紋路

禮物
（紙E）

緞帶
（紙D＆紙J・各1張）

葉子
（紙D・2張）

以壓線筆
劃出紋路

將紙對摺一半後
描繪圖案

聖誕樹
（紙D）

星星
（紙K）

裁切線　谷摺線　山摺線

禮物
（紙F）

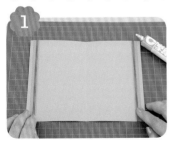

1 將紙A縱向對摺。距離紙A兩側5mm處貼上紙B，並在5mm內側直接將紙C貼在紙B上。

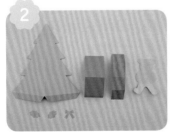

2 以紙D製作聖誕樹、2片葉子、緞帶。將紙E和紙F依摺線摺疊，製作禮物。以紙G製作熊並摺疊。

3 以紙I打出3個3／16"圓點。以紙J製作緞帶，並打出3個1／4"圓點。以紙K製作星星，並打出3個3／16"圓點。

4 將珍珠亮片和紙J製成的緞帶貼在熊臉和脖子上。

5 將聖誕樹貼在距離紙A上緣4cm處。

6 從後方看的樣子。

6 將紙E製成的禮物貼在聖誕樹前面，前方則貼上以紙F製成的禮物。在紙F的上面貼上以紙D製成的緞帶。另一邊貼上熊。

7 將星星、3／16"圓點、1／4"圓點貼在聖誕樹上。紙A的右下角貼上紙H，再貼上葉子和亮片。

作品欣賞

稍微熟悉180°開啟的作法後，來試著製作比較華麗或特殊的卡片吧！

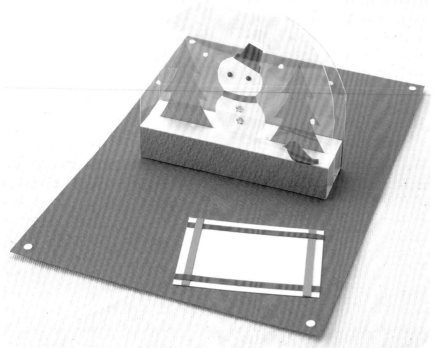

飄雪水晶球卡片

攤平卡片，
中央就會彈出飄雪水晶球。
水晶球的部分使用了塑膠板，
上頭以油性筆畫出飄雪，
也可以作為室內擺飾。

作法
P.76

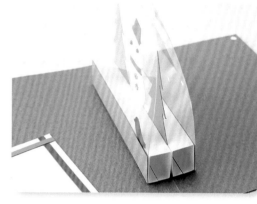

白鞋卡片

淺黃綠色的鞋台浮起，
上頭放著一支讓人聯想到
灰姑娘的白色鞋子。
鞋後跟的緞帶十分羅曼蒂克，
是觸動少女心的一張卡片！

作法
P.77

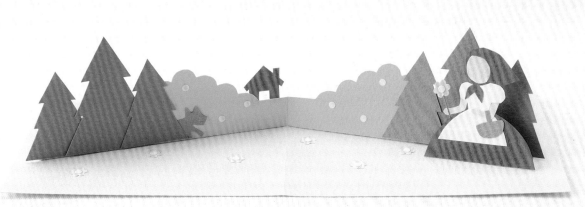

作法
P.78

小紅帽卡片

走在森林裡的小紅帽，以及窺伺她的大野狼……
打開卡片的瞬間，童話故事彷彿就要展開了！
圖案會朝左右大幅開啟的機關也是魅力所在。

日本風卡片

富士山、五重塔、盛開的櫻花等，
日本自古以來極受喜愛的風景
化身為立體卡片囉！
拿來作為邀請國外賓客的卡片
也能讓對方歡喜不已。

作法
P.79

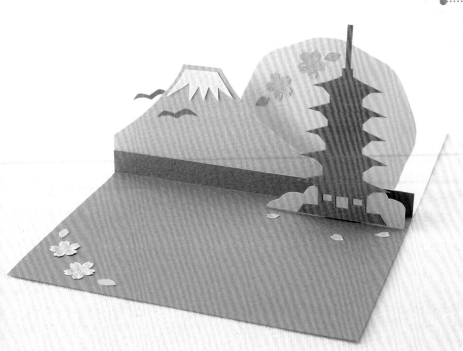

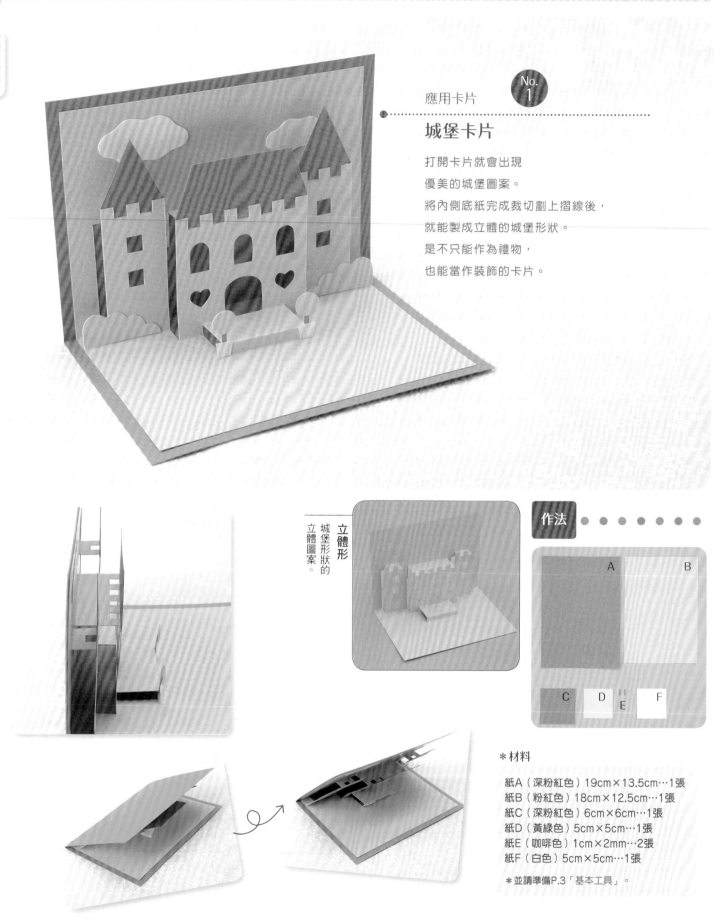

應用卡片　No. 1

城堡卡片

打開卡片就會出現

優美的城堡圖案。

將內側底紙完成裁切割上摺線後，

就能製成立體的城堡形狀。

是不只能作為禮物，

也能當作裝飾的卡片。

立體形
城堡形狀的
立體圖案。

作法

*材料

紙A（深粉紅色）19cm×13.5cm…1張

紙B（粉紅色）18cm×12.5cm…1張

紙C（深粉紅色）6cm×6cm…1張

紙D（黃綠色）5cm×5cm…1張

紙E（咖啡色）1cm×2mm…2張

紙F（白色）5cm×5cm…1張

*並請準備P.3「基本工具」。

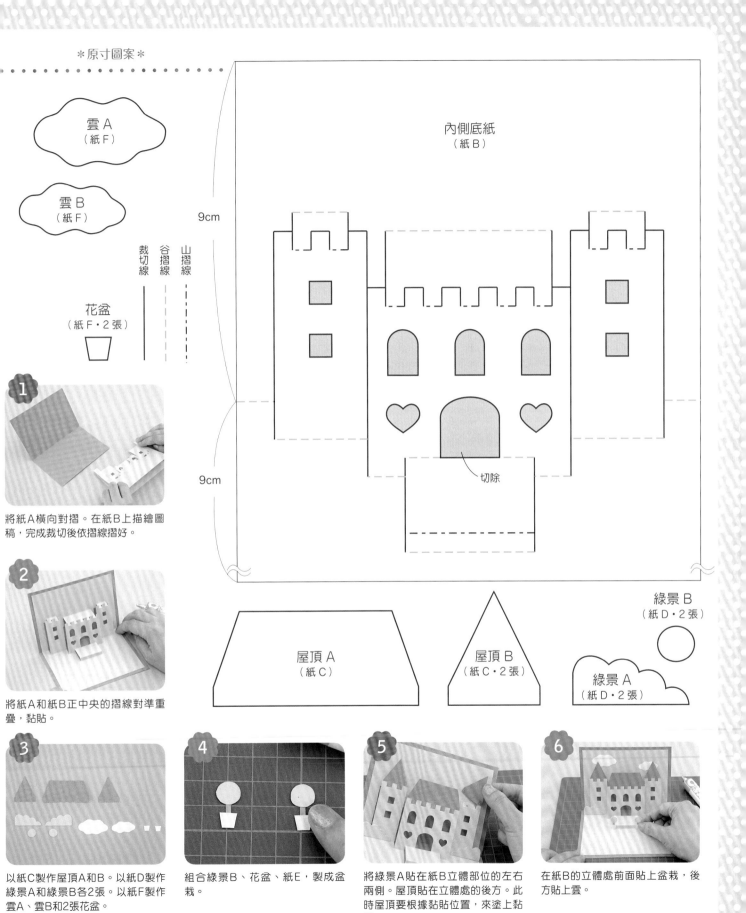

＊原寸圖案＊

雲 A
（紙 F）

雲 B
（紙 F）

裁切線　谷摺線　山摺線

花盆
（紙 F・2 張）

內側底紙
（紙 B）

9cm

9cm

切除

屋頂 A
（紙 C）

屋頂 B
（紙 C・2 張）

綠景 B
（紙 D・2 張）

綠景 A
（紙 D・2 張）

1 將紙A橫向對摺。在紙B上描繪圖稿，完成裁切後依摺線摺好。

2 將紙A和紙B正中央的摺線對準重疊，黏貼。

3 以紙C製作屋頂A和B。以紙D製作綠景A和綠景B各2張。以紙F製作雲A、雲B和2張花盆。

4 組合綠景B、花盆、紙E，製成盆栽。

5 將綠景A貼在紙B立體部位的左右兩側。屋頂貼在立體處的後方。此時屋頂要根據黏貼位置，來塗上黏膠。

6 在紙B的立體處前面貼上盆栽，後方貼上雲。

應用卡片　No.2

戴帽子的貓卡片

帶著小帽子的貓咪會立起來唷！
這也是在內側底紙先完成貓咪圖案裁切，
就可完成立體形狀的卡片。
讓外側與內側底紙的顏色呈現對比，
為這卡片增添清晰及華麗感。

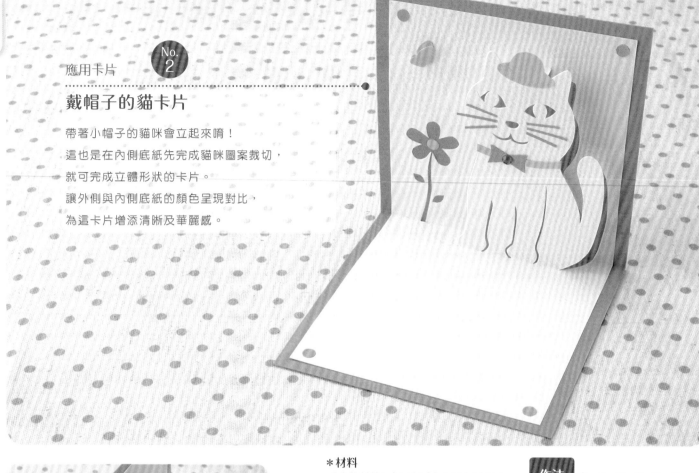

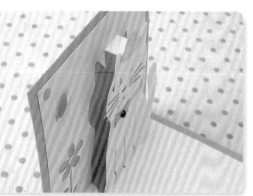

*材料

紙A（橘色）20cm×10cm…1張
紙B（奶油色）19cm×9cm…1張
紙C（黃色）5cm×5cm…1張
紙D（橘色）5cm×5cm…1張
水鑽（橘色）直徑4mm…1個

造型打洞機
（3/16"圓形<直徑4.8mm>）
*並請準備P.3「基本工具」。

作法

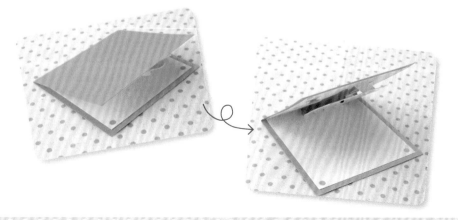

立體形
貓咪形狀的
立體圖案。

＊原寸圖案＊

帽子
（紙C）

以壓線筆
劃出紋路

蝴蝶
（紙C）

項圈
（紙C）

蝴蝶結
（紙D）

鬍鬚 A
（紙D・4條）

鬍鬚 B
（紙D・2條）

裁切線　谷摺線　山摺線

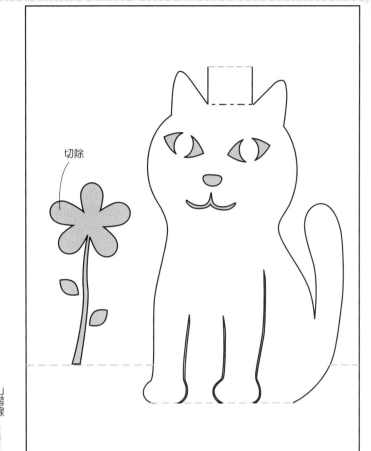

切除

內側底紙
（紙B）

1

將紙A橫向對摺。在紙B上描繪右上
方製圖，完成裁切後依摺線摺好。

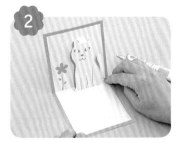

2

將紙A和紙B正中央的摺線對準重
疊，黏貼。

3

以紙C製作帽子、項圈、蝴蝶，並
打出1個3／16"圓點。以紙D製作
鬍鬚和蝴蝶結。

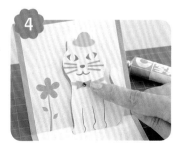

4

紙B的貓咪貼上帽子、項圈、鬍
鬚、蝴蝶結，並在蝴蝶結的中心黏
貼水鑽。

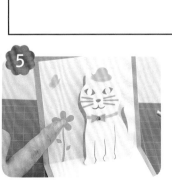

5

在紙B裁切成花朵的部分貼上以紙C
打出的3／16"圓點，上方則是貼上
對摺的蝴蝶。

6

以剩下的紙D打出4個3／16"圓
點，並貼在紙B的四角。

應用卡片　**No. 3**

Birthday 卡片

拉炮加上氣球，
搭配上蠟燭火焰及四散的紙花，
是一張非常熱鬧的生日卡片。
立體的機關
其實只是將內側底紙摺成山形，
十分簡單！
時髦的筆記體文字特別具有魅力。

＊材料

紙A（深水藍色）15cm×14cm…1張
紙B（水藍色）16cm×13cm…1張
紙C（深水藍色）4cm×13cm…1張
紙D（白色）5cm×5cm…1張
紙E（黃色）5cm×5cm…1張
紙F（粉紅色）5cm×5cm…1張
紙G（黃綠色）5cm×5cm…1張
圓形亮片（☆）直徑2mm…各2個
☆主要為粉紅色、水藍色、綠色

＊並請準備P.3「基本工具」。

作法 ● ● ● ● ● ● ●

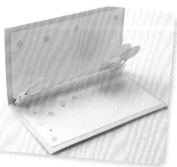

立體形
將底紙的中心摺成山形，
就成了立體。

13cm

6.5cm

1.5cm

1.5cm

6.5cm

山摺線 － ・－ ・－ ・－ ・－

谷摺線 － － － － －

裁切線 ─────

＊原寸圖案＊

拉炮
（紙D）

氣球的繩子A
（紙D）

氣球的繩子B
（紙D・2張）

紙片
（紙E＆紙F＆
紙G・各4張）

燭火
（紙E）

─ 切除

氣球
（紙E＆紙F＆
紙G・各1張）

彩帶
（紙E＆紙F＆
紙G・各1張）

文字
（紙C）

Birthday

─ 切除

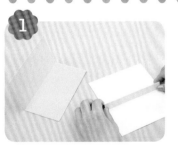

1

將紙A對摺，紙B依摺線摺好。

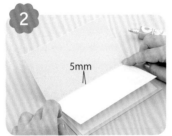

2

5mm

距離紙A的摺線5mm處貼上紙B，
摺成山形的部分不需要塗上黏膠。

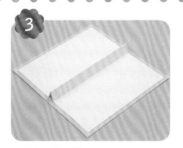

3

闔上卡片後打開。

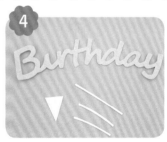

4

以紙C製作文字。以紙D製作拉炮、
氣球繩子A1條、氣球繩子B2條。

5

以紙E、紙F、紙G分別製作氣球、
彩帶、4張紙片。以紙E剩餘的部分
製作燭火。

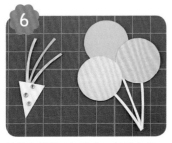

6

拉炮與彩帶互相黏合，並貼上各一
種顏色的亮片。再將氣球與氣球的
繩子黏合，繩子請黏貼成V形。

7

將拉炮與氣球貼在紙B的立體處，
文字的「i」上方貼上燭火，在B與
Y的下方塗上黏膠，將文字貼在紙B
立體處。

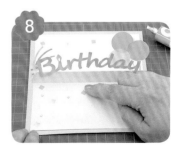

8

將紙片及亮片均勻地貼在紙B上。

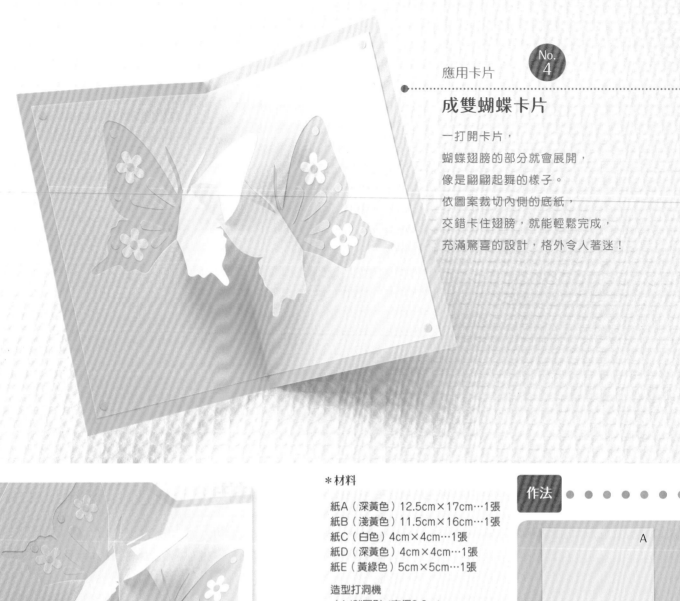

No.
4

成雙蝴蝶卡片

一打開卡片，
蝴蝶翅膀的部分就會展開，
像是翩翩起舞的樣子。
依圖案裁切內側的底紙，
交錯卡住翅膀，就能輕鬆完成，
充滿驚喜的設計，格外令人著迷！

＊材料

紙A（深黃色）12.5cm×17cm…1張
紙B（淺黃色）11.5cm×16cm…1張
紙C（白色）4cm×4cm…1張
紙D（深黃色）4cm×4cm…1張
紙E（黃綠色）5cm×5cm…1張

造型打洞機
（1/8"圓形＜直徑3.2mm＞
　可愛花朵）
＊並請準備P.3「基本工具」。

作法

立體形
將2隻蝴蝶翅膀
交錯卡在一起，
即成立體。

裁切線

谷摺線

花紋 A
（紙E・4張）

花紋 B
（紙E・4張）

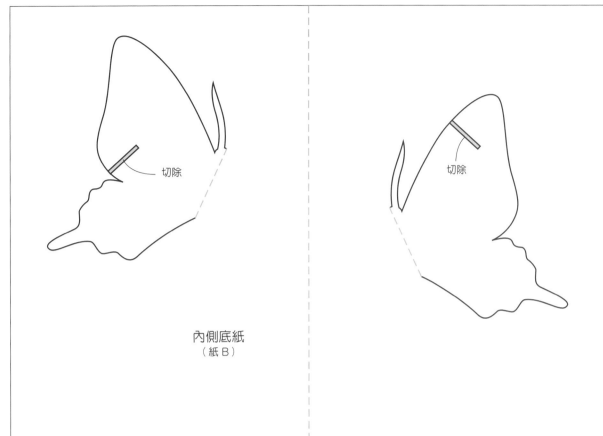

切除

切除

內側底紙
（紙 B）

1
將紙A縱向對摺。在紙B上描繪圖案，完成裁切後依摺線摺好。

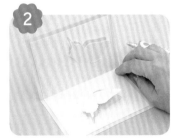

2
將紙A和紙B正中央的摺線對準重疊，黏貼。

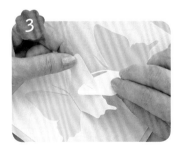

3
將翅膀的部分交錯卡住。

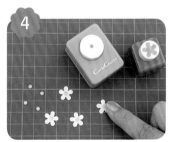

4
以紙C打出4張可愛花朵。以紙D打出8張1／8"圓點，將其中4張貼在可愛花朵中心。

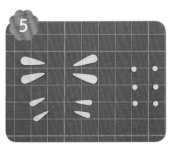

5
以紙E製作花紋A與B各4張，並打出6張1／8"圓點。

6
將可愛花朵、花紋A與B、以紙E打出的1／8"圓點貼在紙A的翅膀處。

7
在紙B的四角貼上以紙D打出的剩餘4張1／8"圓點。

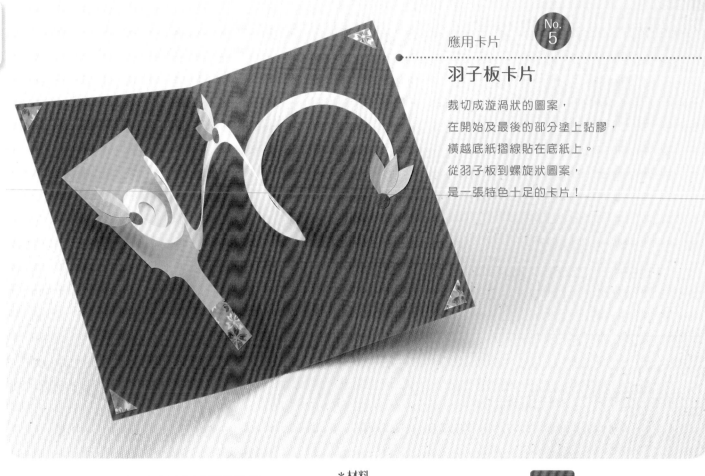

羽子板卡片

裁切成漩渦狀的圖案，
在開始及最後的部分塗上黏膠，
橫越底紙摺線貼在底紙上。
從羽子板到螺旋狀圖案，
是一張特色十足的卡片！

＊材料

紙A（紅色）13cm×17cm…1張
紙B（粉紅色）10cm×4.5cm…1張
紙C（奶油色）7cm×7cm…1張
紙D（紫色）3cm×3cm…1張
紙E（橘色）3cm×3cm…1張
紙F（黃綠色）3cm×3cm…1張
紙G（深紫色）3cm×3cm…1張
紙H（粉色系）4cm×1cm…1張
☆紙H為千代紙

造型打洞機
（1/4"圓形＜直徑6.35mm＞）
＊並請準備P.3「基本工具」。

作法

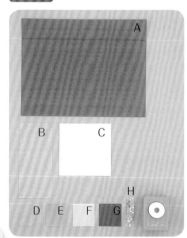

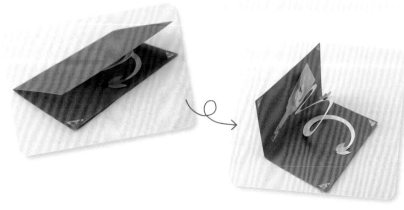

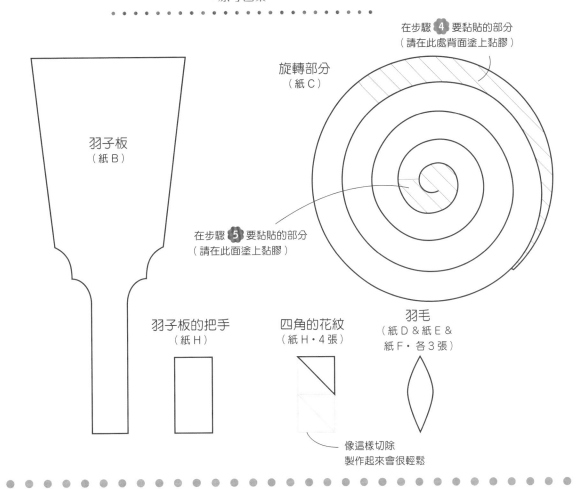

＊原寸圖案＊

羽子板
（紙B）

裁切線

旋轉部分
（紙C）

在步驟 4 要黏貼的部分
（請在此處背面塗上黏膠）

在步驟 5 要黏貼的部分
（請在此面塗上黏膠）

羽子板的把手
（紙H）

四角的花紋
（紙H・4張）

羽毛
（紙D＆紙E＆
紙F・各3張）

像這樣切除
製作起來會很輕鬆

1 將紙A縱向對摺。以紙B製作羽子板，貼在紙A上。

2 以紙C製作旋轉部分。以紙D、紙E、紙F各製作3張羽毛。以紙G打出3個1／4"圓點。

3 以紙H製作羽子板的握把及四角花紋，將1／4"圓點及羽毛組合黏貼在一起。

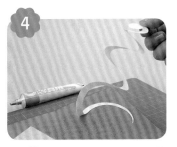

4 步驟 2 的旋轉部分，只有最外側的上端需塗上黏膠，貼在距離底紙上緣2cm的位置。

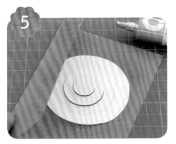

5 在旋轉部分的中心塗上黏膠，再闔上紙A使之黏牢。

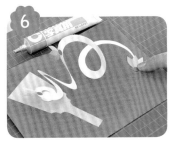

6 在旋轉部分的3個地方貼上羽毛。

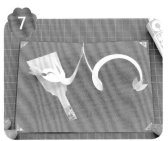

7 將羽子板把手貼在羽子板上，四角的花紋貼在紙A上。

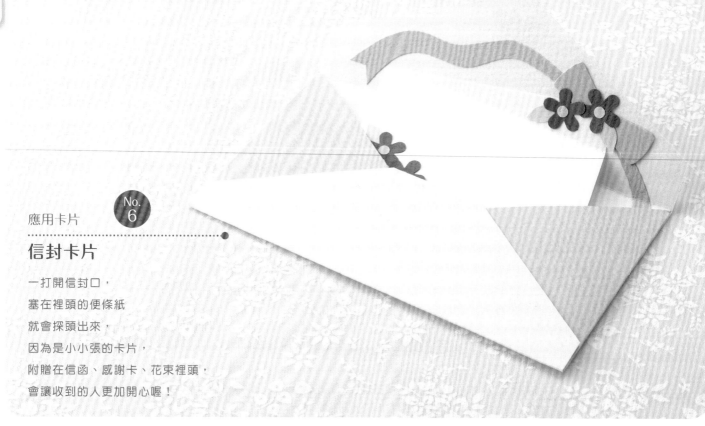

應用卡片

No. 6

信封卡片

一打開信封口，
塞在裡頭的便條紙
就會探頭出來，
因為是小小張的卡片，
附贈在信函、感謝卡、花束裡頭，
會讓收到的人更加開心喔！

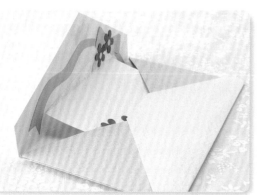

*材料

紙A（水藍色）15.5cm×11.5cm…1張
紙B（淺紫色）7cm×6cm…2張
紙C（白色）5cm×7cm…1張
紙D（紫色）5cm×10cm…1張
紙E（深紫色）5cm×5cm…1張
紙F（黃色）3cm×3cm…1張
紙G（淺黃綠色）3cm×3cm…1張

造型打洞機
（1/8"圓形＜直徑3.2mm＞
　可愛花朵）
*並請準備P.3「基本工具」。

作法

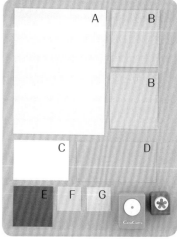

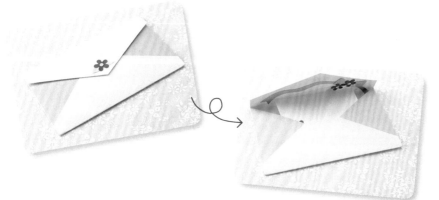

紙 C 的摺法

1.3cm

這個部分的背面
貼在紙 A 上

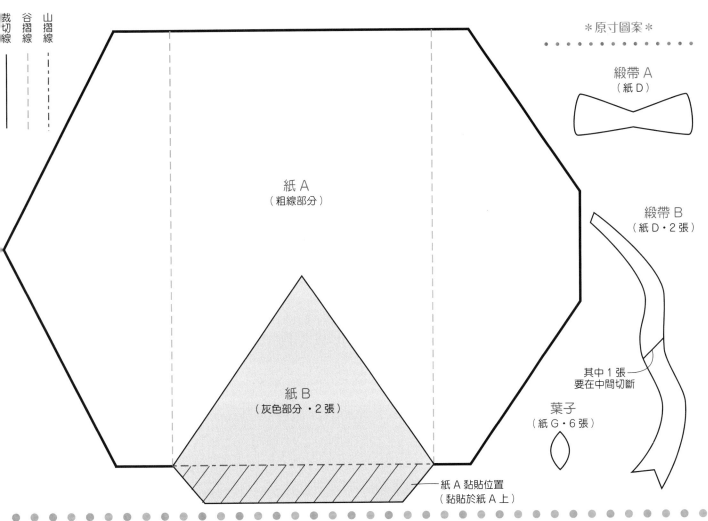

＊原寸圖案＊

緞帶 A
（紙 D）

緞帶 B
（紙 D・2 張）

其中 1 張
要在中間切斷

葉子
（紙 G・6 張）

紙 A
（粗線部分）

紙 B
（灰色部分・2 張）

紙 A 黏貼位置
（黏貼於紙 A 上）

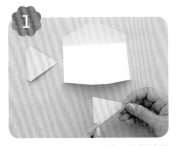

1 在紙A及紙B上描繪圖稿，依摺線摺好。

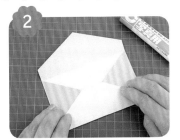

2 將紙A及紙B黏合，製成信封。先將紙B貼在左右，再將下面的部分往上摺貼。

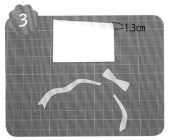

3 依摺線將紙C摺起，以紙D製作1張緞帶A、2張緞帶B（其中一張中間要切斷）。

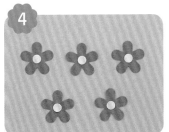

4 以紙E打出5張可愛花朵，以紙F打出5個1／8"圓點，黏貼在可愛花朵上。

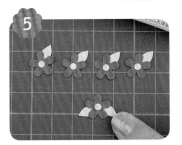

5 以紙G製作6片葉子，如圖搭配可愛花朵黏合。

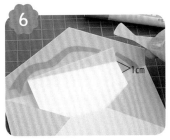

6 將紙C貼在信封內側摺線上方1cm處，紙C的下緣塞入信封裡，並貼上緞帶A及B。

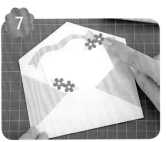

7 貼上4張只黏貼1片葉子的可愛花朵，闔上卡片時塗上黏膠牢牢貼著，並注意請勿拉扯。

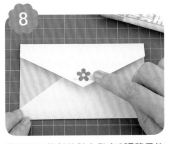

8 將信封口的部位貼上黏有2張葉子的可愛花朵。

應用卡片　No.7

相框卡片

藍天下，
一望無盡的薰衣草田，
構成了一幅美麗圖案。
除了直接拿來裝飾之外，
還可以放入照片，
作為相框使用。
摺疊底下使之平坦，
則能放入信封當成禮物送人喔！

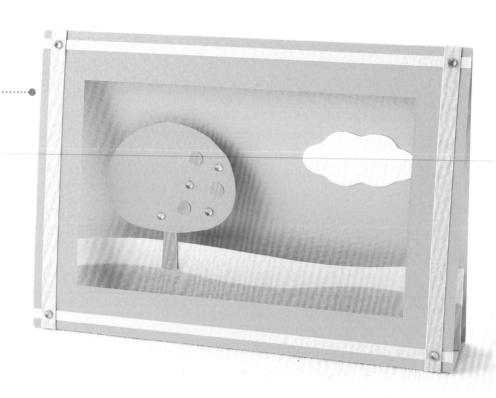

＊材料

紙A（水藍色）13cm×13.5cm…1張
紙B（黃綠色）12cm×13.5cm…1張
紙C（紫色）9.5cm×5mm…2張
紙D（黃色）3mm×13.5cm…2張
紙E（黃色）3cm×13.5cm…1張
紙F（紫色）2cm×13.5cm…1張
紙G（黃綠色）4cm×5cm…1張
紙H（咖啡色）2cm×5mm…1張
紙I（白色）2.5cm×5cm…1張
紙J（橘色）3cm×3cm…1張
圓形亮片（橘色）直徑2.5mm…8個

造型打洞機
（3/16"圓形＜直徑4.8mm＞）
＊並請準備P.3「基本工具」。

作法

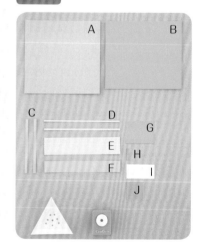

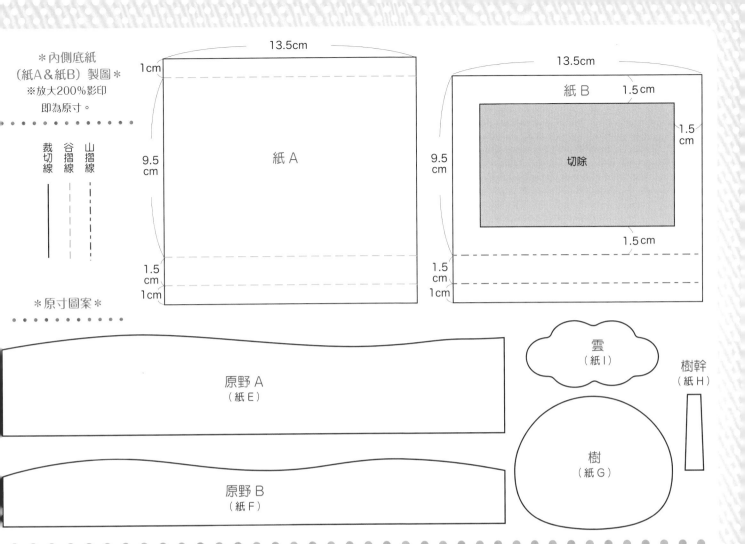

＊內側底紙
（紙A＆紙B）製圖＊
※放大200%影印
即為原寸。

裁切線　谷摺線　山摺線

13.5cm
1cm
紙A
9.5cm
1.5cm
1cm

13.5cm
紙B
1.5cm
1.5cm
切除
9.5cm
1.5cm
1.5cm
1cm

＊原寸圖案＊

原野A
（紙E）

原野B
（紙F）

雲
（紙I）

樹幹
（紙H）

樹
（紙G）

1

依摺線摺疊紙A，在紙B描繪製圖，裁切成四方形後，依摺線摺好。

2

將紙D貼在紙B上，再貼上紙C。交錯的4個地方各貼上1個亮片。

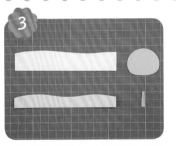

3

以紙E製作原野A。以紙F製作原野B。以紙G製作樹。以紙H製作樹幹。

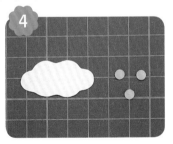

4

以紙I製作雲。以紙J打出3個3／16"圓點。

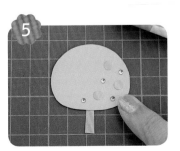

5

黏合樹與樹幹，平均地貼上3／16"圓點及剩餘的亮片。

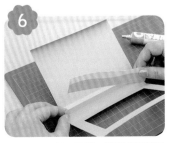

6

黏合紙A與紙B下緣，再對齊原野A與B的下方，黏合貼齊貼合的紙A與紙B前面。

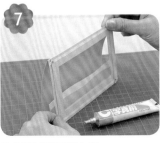

7

黏合紙A與紙B的上方。

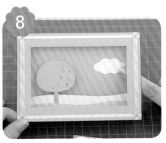

8

考慮平衡度，在原野上貼上樹木，紙A則是貼上雲。

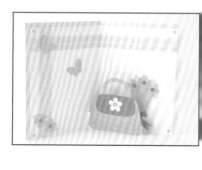

＊材料

紙A（淺粉紅色）12.5cm×19cm…1張
紙B（白色）12cm×18cm…1張
紙C（粉紅色）7cm×7cm…1張
紙D（深粉紅色）6cm×6cm…1張
紙E（淺粉紅色）6cm×3.5cm…1張
紙F（粉紅色）10cm×5cm…1張
紙G（黃綠色）5cm×5cm…1張
紙H（白色）3cm×3cm…1張
紙膠帶（粉紅色・有圖案）1.5cm寬…1個
圓形亮片（粉紅色）直徑3.5mm…4個
圓形亮片（粉紅色）直徑2mm…2個

造型打洞機（3／16"圓形〈直徑4.8mm〉、
1／8"圓形〈直徑3.2mm〉、Petaru-5(小尺寸)）
＊除此以外，請準備P.3「基本工具」。

＊作法順序

1. 外側的底紙（紙A）縱向對摺。
2. 描繪圖案後，製作內側底紙（紙B），
 貼上紙膠帶，與外側底紙黏合。
3. 描繪圖案後，以紙C製作手提包A，
 以紙D製作手提包B及緞帶，以紙E製作花束，
 以紙F製作蝴蝶，以紙G製作葉子，
 以造型打洞機打出各個零件。
4. 以紙H打出Petaru-5的圖案，
 與手提包A及B組合黏貼。
 以紙F打出Petaru-5的圖案，與葉子、緞帶組合黏貼。
5. 將花束黏貼在內側底紙的立體處，接著貼上手提包。
6. 將其他剩下的零件貼在內側底紙上。

原寸圖案

零件的貼法

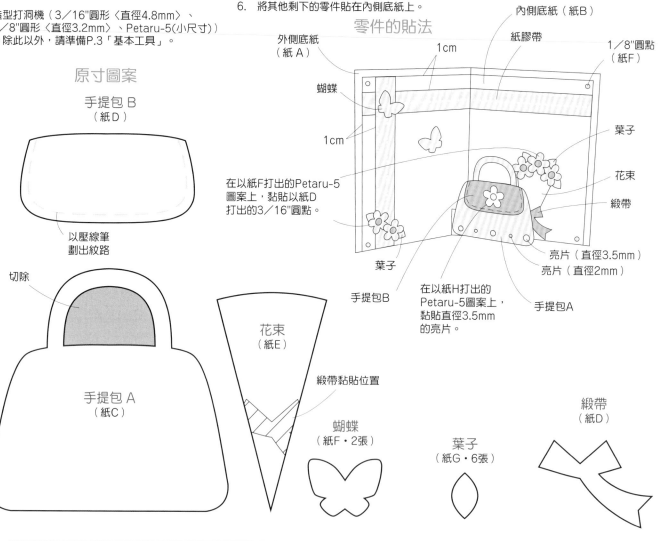

手提包 B
（紙D）

以壓線筆
劃出紋路

切除

手提包 A
（紙C）

花束
（紙E）

緞帶黏貼位置

蝴蝶
（紙F・2張）

葉子
（紙G・6張）

緞帶
（紙D）

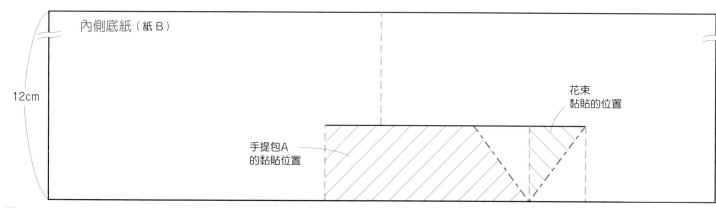

內側底紙（紙B）

12cm

手提包A
的黏貼位置

花束
黏貼的位置

＊材料

紙A（深藍色）15cm×14cm…1張
紙B（水藍色）14.5cm×12cm…1張
紙C（白色）10cm×10cm…1張
紙D（水藍色）3.5cm×3cm…1張
紙E（黃綠色）5cm×3.5cm…1張
紙F（深藍色）3cm×3cm…1張
紙G（紅色）3cm×3cm…1張
紙膠帶（寒色系・有圖案）1.5cm寬…1個
圓形亮片（水藍色）直徑4mm…4個

造型打洞機
（1／4"圓形〈直徑6.35mm〉
　1／8"圓形〈直徑3.2mm〉）
＊除此以外，請準備P.3「基本工具」。

＊作法順序

1. 外側底紙（紙A）縱向對摺。
2. 描繪圖案後，製作內側底紙（紙B），在立體部分貼上紙膠帶，美工刀輕輕切除谷摺線的內側，撕去多餘部分，與外側的底紙黏合。
3. 描繪圖案後，以紙C製作領子、口袋、袖口A及B，以紙D製作袖子，以紙E製作幸運草，以造型打洞機打出各個零件，將切細的紙膠帶貼在口袋上。
4. 將各個零件貼在內側底紙上。

幸運草（紙E）

以壓線筆
劃出紋路

領子
（紙C・2張）

瓢蟲的作法

① 1／8"圓點　1／4"圓點

將1／4圓點貼在以紙F打出的1／8"圓點上頭。

② 1／4"圓點

將以紙G打出的1／4"圓點切成一半。

③ 將步驟②如翅膀展開般，貼在步驟①成品上。

零件的貼法

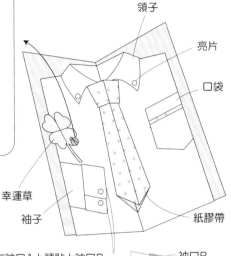

領子
亮片
口袋
幸運草
袖子
紙膠帶

在袖口A上頭貼上袖口B，兩處都貼上亮片，黏貼在袖子上。

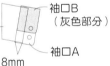

袖口B
（灰色部分）
袖子
袖口A
8mm

內側底紙（紙B）

紙膠帶黏貼位置
（請參考P.23
紙膠帶黏貼方法）

原寸圖案

袖子
（紙D）

紙膠帶的黏貼位置

口袋
（紙C）

袖口A
（紙C）

袖口B
（紙C）

＊材料

紙A（深水藍色）18cm×13.5cm…1張
紙B（水藍色）17cm×12.5cm…1張
紙C（水藍色）2.5cm×8mm…1張
紙D（白色）9cm×13cm…1張
紙E（深黃色）6cm×3cm…1張
紙F（黃綠色）8cm×6.5cm…1張
紙G（藍色）3cm×3cm…1張
紙H（咖啡色）2.5cm×2cm…1張
紙I（米黃色）2.5cm×2cm…1張
紙J（粉紅色）5cm×5cm…1張
紙K（橘色）4cm×4cm…1張
紙L（黃色）4cm×4cm…1張
圓形亮片（橘色）直徑2.5mm…4個
愛心亮片（粉紅色）直徑3mm…1個
珍珠亮片（淺粉紅色）直徑1.5mm…4個
珍珠亮片（淺粉紅色）直徑1mm…4個

造型打洞機（1／8"圓形〈直徑3.2mm〉、長春花(S)、
可愛花朵）
＊除此以外，請準備P.3「基本工具」。

＊作法順序

1. 外側底紙（紙A）橫向對摺。
2. 描繪圖案後，製作內側底紙（紙B），與外側底紙
黏合。將紙C的下緣貼在指定的位置。
3. 描繪圖案後，以紙D製作花A及B還有雲，以紙E製
作花心A及B，以紙F製作草，以紙G製作燕子，以
紙H製作頭髮，以紙I製作肌膚，以紙J製作洋裝，
以造型打洞機作出各零件。
4. 組合花及花心，將紙C穿過花A的切口後，貼在立
體處的上緣。
5. 黏合零件，製作拇指公主。
6. 將拇指公主與其他零件貼在內側底紙上。

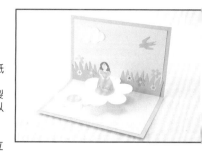

原寸圖案

花 A
（紙D）

花芯 A
（灰色部分
紙E）

切除
（這邊要插入紙C）

花 B
（紙D）

花芯 B
（灰色部分
紙E）

草
（紙F・2張）

零件的貼法

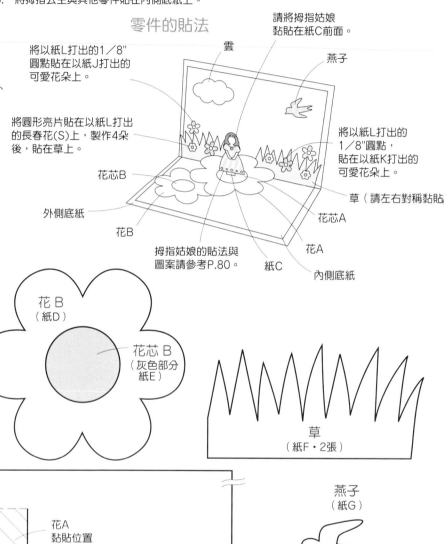

請將拇指姑娘
黏貼在紙C前面。

雲

燕子

將以紙L打出的1／8"
圓點貼在以紙J打出的
可愛花朵上。

將以紙L打出的
1／8"圓點，
貼在以紙K打出的
可愛花朵上。

將圓形亮片貼在以紙L打出
的長春花(S)上，製作4朵
後，貼在草上。

花芯B

花B

外側底紙

花A

草（請左右對稱黏貼

花芯A

花A

拇指姑娘的貼法與
圖案請參考P.80。

紙C

內側底紙

內側底紙（紙 B）

8.5
cm

8.5
cm

花A
黏貼位置

紙C
黏貼位置

燕子
（紙G）

雲
（紙D）

P.37下 成對蝸牛卡片

＊材料
紙A（黃綠色）15cm×13.5cm…1張
紙B（奶油色）14cm×12.5cm…1張
紙C（黃綠色）11cm×8cm…1張
紙D（深黃綠色）5cm×8cm…1張
紙E（深黃綠色）4cm×8cm…1張
紙F（黃色）5cm×5cm…1張
紙G（橘色）10cm×5cm…1張
25號繡線A（黃綠色）19cm…1條
25號繡線B（黃綠色）12cm…1條
圓形亮片（綠色）直徑2mm…4個

造型打洞機（Petaru-5(中尺寸)）、1/4"圓形〈直徑6.35mm〉、
1/8"圓形〈直徑3.2mm〉、可愛花朵）
＊除此以外，請準備P.3「基本工具」。

＊作法順序
1. 將外側底紙（紙A）橫向對摺。
2. 描繪圖案後，製作內側底紙（紙B），與外側底紙黏合。
3. 描繪圖案後，以紙C製作蝸牛圖案A及B，以紙D製作身體A及B，以紙E製作葉子，以紙F製作卡片及緞帶，以紙G製作禮物。以造型打洞機打出各個零件。
4. 將蝸牛圖案與身體黏合，並貼上繡線製作花紋。黏貼上眼睛、卡片、禮物、花朵組合成蝸牛。
5. 將各個零件貼在內側底紙上。

零件的貼法

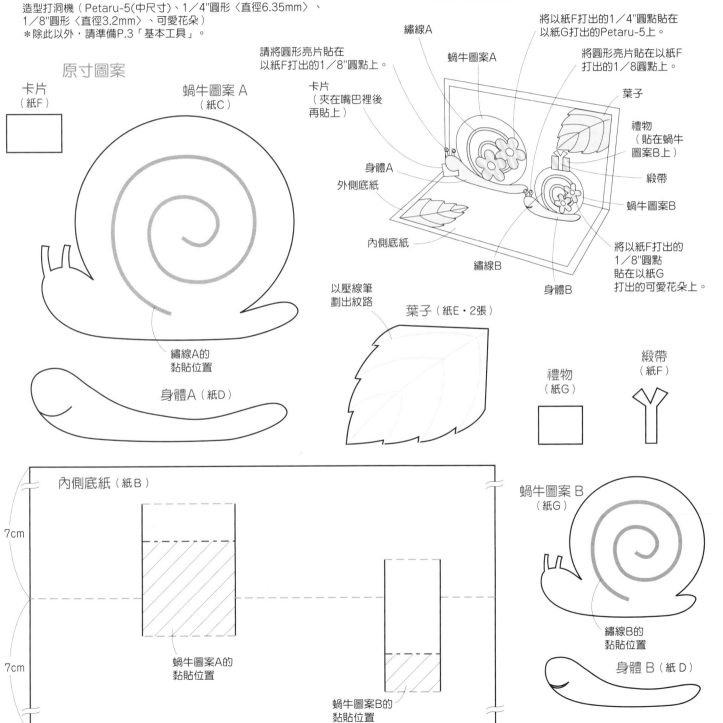

原寸圖案

卡片
（紙F）

蝸牛圖案 A
（紙C）

繡線A的
黏貼位置

身體A（紙D）

以壓線筆
劃出紋路

葉子（紙E・2張）

禮物
（紙G）

緞帶
（紙F）

請將圓形亮片貼在
以紙F打出的1/8"圓點上。

卡片
（夾在嘴巴裡後
再貼上）

將以紙F打出的1/4"圓點貼在
以紙G打出的Petaru-5上。

將圓形亮片貼在以紙F
打出的1/8圓點上。

繡線A

蝸牛圖案A

身體A

外側底紙

內側底紙

繡線B

身體B

葉子

禮物
（貼在蝸牛
圖案B上）

緞帶

蝸牛圖案B

將以紙F打出的
1/8"圓點
貼在以紙G
打出的可愛花朵上。

內側底紙（紙B）

7cm

7cm

蝸牛圖案A的
黏貼位置

蝸牛圖案B的
黏貼位置

蝸牛圖案 B
（紙G）

繡線B的
黏貼位置

身體 B（紙D）

P.56上　飄雪水晶球卡片

＊材料

紙A（深藍色）18cm×12.5cm…1張
紙B（白色）5cm×8.5cm…2張
紙C（咖啡色）1.5cm×8.5cm…2張
紙D（白色）5cm×5cm…1張
紙E（紅色）3cm×4cm…1張
紙F（綠色）5cm×6cm…1張
紙G（白色）4cm×5.5cm…1張
紙H（綠色）4cm×3cm…2張
紙I（紅色）3cm×5.5cm…2張
塑膠板（透明）15cm×8.5cm…1張
圓形亮片（黑色）直徑1.5mm…2個
星形亮片（銀色）直徑3mm…2個

造型打洞機（1／8"圓形〈直徑3.2mm〉）
油性筆（圓筆芯・白色）
雙面膠（1cm寬）
＊除此以外，請準備P.3「基本工具」。

＊作法順序

1. 將底紙（紙A）橫向對摺。
2. 依摺線摺出立體零件。
3. 將立體零件貼在底紙上。描繪圖案後，以紙D製作雪人，以紙E製作帽子、圍巾、鳥，以紙F製作聖誕樹，以塑膠板製作水晶球。以造型打洞機打出各零件。
4. 將雪人零件互相黏合，只在立體零件的上方塗上黏膠，夾住聖誕樹與雪人，將之黏牢。
5. 將鳥貼在立體零件前面，以雙面膠黏著水晶球，前面請以雙面膠貼上紙C。
6. 將剩下的各個零件貼在底紙上。

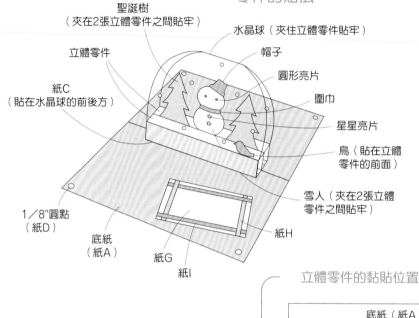

零件的貼法

聖誕樹
（夾在2張立體零件之間貼牢）
水晶球（夾住立體零件貼牢）
立體零件
帽子
圓形亮片
紙C
（貼在水晶球的前後方）
圍巾
星星亮片
鳥（貼在立體零件的前面）
1／8"圓點
（紙D）
雪人（夾在2張立體零件之間貼牢）
底紙
（紙A）
紙G
紙H
紙I

原寸圖案

立體零件的黏貼位置

帽子（紙E）

雪人（紙D）

立體零件的黏貼位置

圍巾（紙E）

立體零件的黏貼位置

聖誕樹（紙F・2張）

水晶球（塑膠板）

塑膠板對摺後畫上圖案。

以油性筆在塑膠板內側畫上雪花（灰色的圓圈為前面的板子）

立體零件的黏貼位置

底紙（紙A）

立體零件塗抹黏膠的部位

2cm　　2cm

與中央摺線保持1mm的空間再貼上，所有立體零件都只有上方需塗上黏膠並黏合。

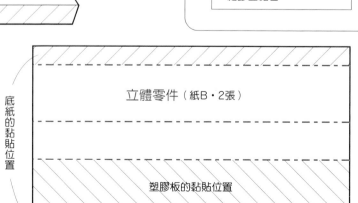

底紙的黏貼位置

立體零件（紙B・2張）

塑膠板的黏貼位置

P.56下　白鞋卡片

＊材料

紙A（白色）16cm×12.5cm…1張
紙B（白色）4cm×3.5cm…2張
紙C（白色）2cm×1cm…1張
紙D（黃綠色）16cm×3mm…2張
紙E（黃綠色）3mm×12.5cm…2張
紙F（黃綠色）9cm×9cm…1張
紙G（白色）10cm×7cm…1張
25號繡線（白色）36cm…1條
緞帶（白色）3mm寬 16cm…1條
珍珠亮片（白色）直徑2mm…10個
珍珠亮片（白色）直徑1.5mm…8個
珍珠亮片（白色）直徑1mm…8個
葉子亮片（綠色）長度5mm…2個
葉子亮片（綠色）長度4mm…12個

造型打洞機（雛菊）
＊除此以外，請準備P.3「基本工具」。

＊作法順序

1. 將底紙（紙A）橫向對摺。
2. 依摺線摺出立體零件。
3. 將立體零件貼在底紙上，以立體零件夾住紙C使之立起再貼上。
4. 描繪圖案後，以紙F製作方巾，以紙G製作鞋A及B。以造型打洞機打出零件。
5. 在方巾的四邊貼上繡線，貼上其他亮片等零件，以紙C穿過方巾的切口，貼在立體零件的上面。
6. 鞋A與鞋B夾住紙C後黏合，鞋跟的部分貼上綁成蝴蝶結的緞帶。
7. 將剩下的各個零件貼在底紙上。

立體零件的黏貼位置

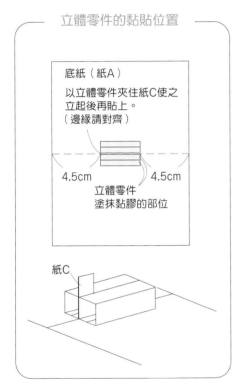

底紙（紙A）

以立體零件夾住紙C使之立起後再貼上。
（邊緣請對齊）

4.5cm　　4.5cm

立體零件塗抹黏膠的部位

紙C

原寸圖案

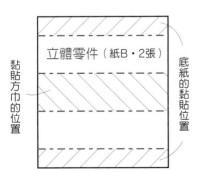

立體零件（紙B・2張）

黏貼方巾的位置

底紙的黏貼位置

零件的貼法

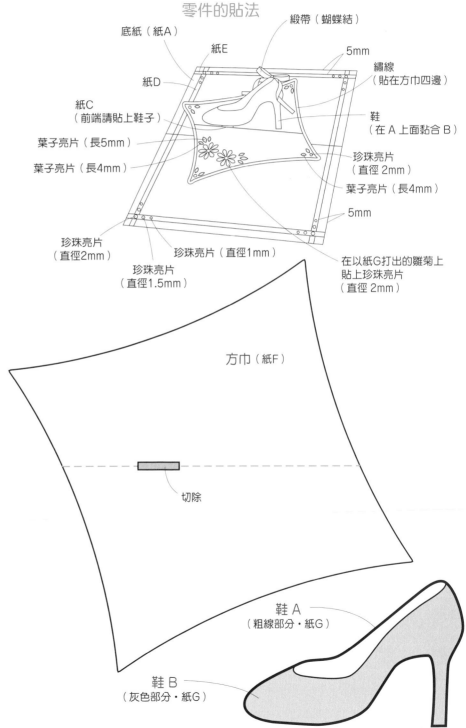

底紙（紙A）

緞帶（蝴蝶結）

紙E

5mm

繡線（貼在方巾四邊）

紙D

紙C（前端請貼上鞋子）

葉子亮片（長5mm）

葉子亮片（長4mm）

鞋（在A上面黏合B）

珍珠亮片（直徑2mm）

葉子亮片（長4mm）

5mm

珍珠亮片（直徑2mm）

珍珠亮片（直徑1mm）

珍珠亮片（直徑1.5mm）

在以紙G打出的雛菊上貼上珍珠亮片（直徑2mm）

方巾（紙F）

切除

鞋A（粗線部分・紙G）

鞋B（灰色部分・紙G）

P.57上　小紅帽卡片

*材料

紙A（淺綠色）9.5cm×25cm…1張
紙B（黃綠色）5cm×24cm…1張
紙C（綠色）4cm×1.5cm…1張
紙D（綠色）15cm×15cm…1張
紙E（紅色）5cm×8cm…1張
紙F（白色）3cm×4cm…1張
紙G（米黃色）3cm×5cm…1張
紙H（咖啡色）3cm×5cm…1張
紙I（粉紅色）5cm×5cm…1張
紙J（黃色）5cm×5cm…1張
鐵絲1.5cm…1條

造型打洞機
（1/8"圓形〈直徑3.2mm〉、長春花(s)）
*除此以外，請準備P.3「基本工具」。

*作法順序

1. 將底紙（紙A）縱向對摺。
2. 描繪圖案後，以紙B製作森林，以紙D製作樹，以紙E製作房子、頭巾、裙子，以紙F製作衣服，以紙G製作臉及手腕A及B，以紙H製作籃子及大野狼。
 以造型打洞機打出各個零件。
3. 將小紅帽的零件互相黏合。
4. 在森林貼上房子、大野狼、樹、1/8"圓點，貼在底紙的指定位置。黏貼森林時，先在其中一邊的黏膠塗抹位置上黏膠，貼在底紙上後，另一邊的黏膠塗抹位置再塗上黏膠，闔上底紙使之黏合。
5. 摺疊紙C製造出立體零件，貼在底紙上，前面則是貼上小紅帽。
6. 將剩下的各個零件貼在底紙上。

零件的貼法

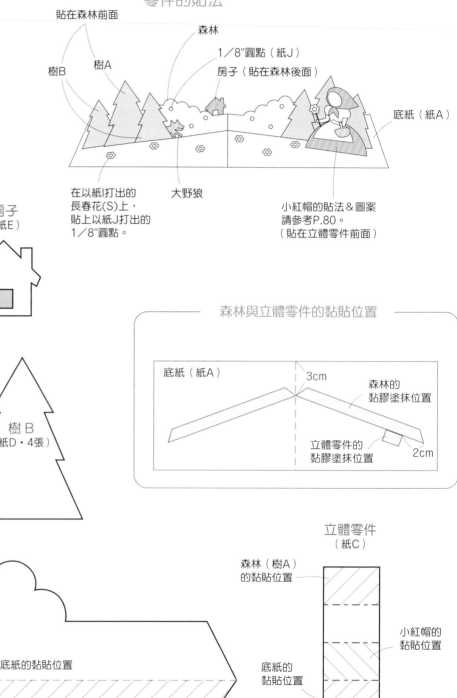

貼在森林前面
森林
樹B
樹A
1/8"圓點（紙J）
房子（貼在森林後面）
底紙（紙A）
在以紙I打出的長春花(S)上，貼上以紙J打出的1/8"圓點。
大野狼
小紅帽的貼法＆圖案請參考P.80。（貼在立體零件前面）

原寸圖案（剩餘圖案請參考 P.80）

大野狼
（紙H）

房子
（紙E）
切除

樹 A
（紙D・2張）

樹 B
（紙D・4張）

將紙對摺，描繪圖案。

森林
（紙B）

底紙的黏貼位置

森林與立體零件的黏貼位置

底紙（紙A）
3cm
森林的黏膠塗抹位置
立體零件的黏膠塗抹位置
2cm

立體零件（紙C）

森林（樹A）的黏貼位置
小紅帽的黏貼位置
底紙的黏貼位置

P.57下　日本風卡片

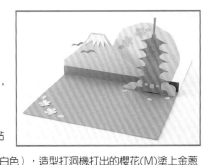

＊材料

紙A（水藍色）10cm×13cm…1張
紙B（深藍色）10cm×13cm…1張
紙C（淺粉紅色）4cm×2cm…1張
紙D（深藍色）4cm×1.5cm…1張
紙E（淺粉紅色）7cm×8cm…1張
紙F（藍色）5.5cm×12cm…1張
紙G（白色）2cm×3.5cm…1張
紙H（紅色）8cm×4cm…1張
紙I（綠色）3cm×6cm…1張
紙J（粉紅色）6cm×5cm…1張
紙K（深藍色）3cm×3cm…1張

造型打洞機（櫻花(M)）
金蔥膠（粉紅色、白色）
＊除此以外，請準備P.3「基本工具」。

＊作法順序

1. 依指示摺疊底紙（紙A與紙B），互相黏合。
2. 描繪圖案後，以紙E製作櫻花樹，以紙F製作富士山，以紙G製作雪，以紙H製作五重塔，以紙I製作樹及葉子，以紙K製作鳥，以造型打洞機打出各個零件。
3. 將富士山、雪、鳥互相貼合，貼在底紙上。
4. 依指示摺疊立體零件A及B，貼在底紙上。
5. 在立體零件A的後面貼上櫻花樹。在立體零件B的前面貼上樹及五重塔。
6. 將剩下的各個零件貼在底紙上，雪的部分塗上金蔥膠（白色），造型打洞機打出的櫻花(M)塗上金蔥膠（粉紅色），等待乾透即完成。

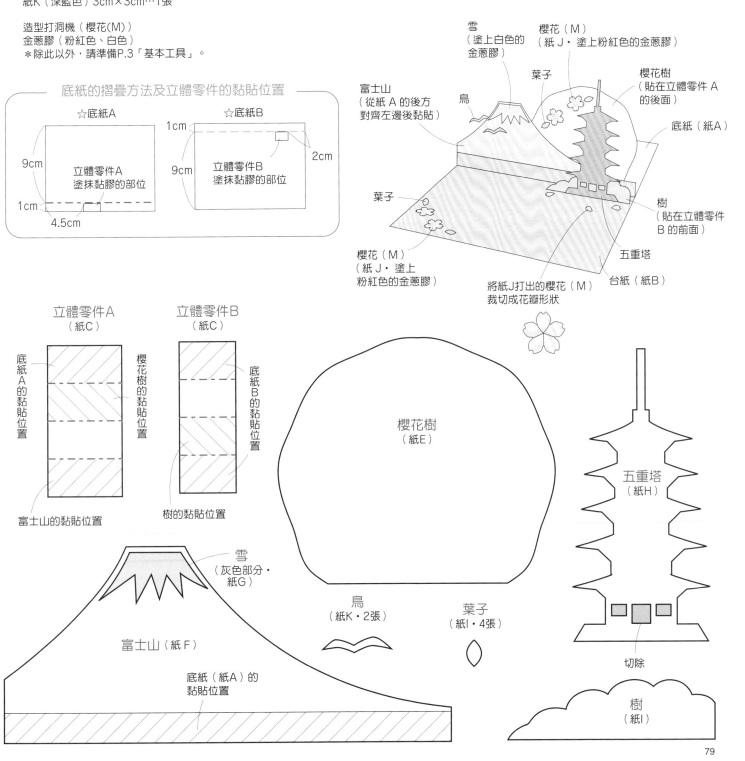

底紙的摺疊方法及立體零件的黏貼位置

☆底紙A
9cm
1cm
4.5cm
立體零件A
塗抹黏膠的部位

☆底紙B
1cm
9cm
2cm
立體零件B
塗抹黏膠的部位

雪（塗上白色的金蔥膠）
櫻花（M）（紙J・塗上粉紅色的金蔥膠）
富士山（從紙A的後方對齊左邊後黏貼）
葉子
鳥
櫻花樹（貼在立體零件A的後面）
底紙（紙A）
葉子
樹（貼在立體零件B的前面）
五重塔
台紙（紙B）
櫻花（M）（紙J・塗上粉紅色的金蔥膠）
將紙J打出的櫻花（M）裁切成花瓣形狀

立體零件A（紙C）
底紙A的黏貼位置
櫻花樹的黏貼位置
富士山的黏貼位置

立體零件B（紙C）
底紙B的黏貼位置
樹的黏貼位置

櫻花樹（紙E）

五重塔（紙H）

雪（灰色部分・紙G）
富士山（紙F）
底紙（紙A）的黏貼位置

鳥（紙K・2張）

葉子（紙I・4張）

切除

樹（紙I）

P.74原寸圖案（續）

洋裝
（紙J）

頭髮
（紙H）

肌膚
（紙I）

拇指公主的貼法

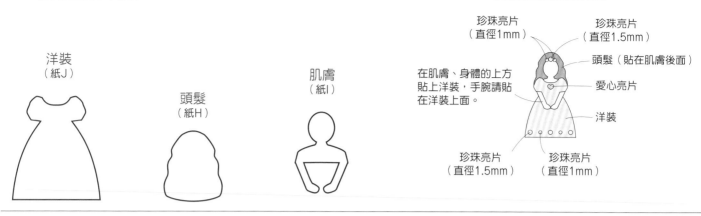

珍珠亮片
（直徑1mm）

珍珠亮片
（直徑1.5mm）

頭髮（貼在肌膚後面）

愛心亮片

在肌膚、身體的上方
貼上洋裝，手腕請貼
在洋裝上面。

洋裝

珍珠亮片
（直徑1.5mm）

珍珠亮片
（直徑1mm）

P.78原寸圖案（續）

小紅帽的貼法

頭巾
（紙E）

兩者都是上面的部分
貼在服裝後面

手腕 A
（紙G）

手腕 B
（紙G）

臉（紙G）

籃子（紙H）

衣服
（紙F）

裙子
（紙E）

在以紙I打出的
長春花(S)上面貼上
以紙J打出的
1／8"圓點。
製作2張相同的花朵，
夾住鐵絲再貼上。

臉（插進頭巾的
切縫裡後貼上）

手腕A

頭巾

手腕B

籃子

裙子

衣服（貼在裙子上面）

造型打洞機原寸圖案

☆小尺寸造型打洞機

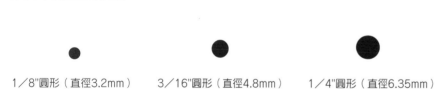

1／8"圓形（直徑3.2mm）　　3／16"圓形（直徑4.8mm）　　1／4"圓形（直徑6.35mm）

☆迷你造型打洞機

可愛花朵

☆中尺寸造型打洞機

雛菊

Petaru-5

長春花(s)

櫻花(M)

Petaru-5

80

趣・手藝 19

祝福不打烊！萬用卡×生日卡×節慶卡自己一手搞定！
超簡單！看圖就會作！文具控最愛の手工立體卡片（經典版）

作　　者／鈴木孝美
譯　　者／黃盈琪
發 行 人／詹慶和
選 書 人／Eliza Elegant Zeal
執行編輯／黃璟安・陳姿伶
編　　輯／蔡毓玲・劉蕙寧
封面設計／韓欣恬・陳麗娜
美術編輯／周盈汝
內頁排版／造極
出 版 者／Elegant-Boutique新手作
發 行 者／悅智文化事業有限公司　郵政劃撥帳號／19452608
戶　　名／悅智文化事業有限公司
地　　址／220新北市板橋區板新路206號3樓
電　　話／(02)8952-4078
傳　　真／(02)8952-4084
網　　址／www.elegantbooks.com.tw
電子郵件／elegant.books@msa.hinet.net

2013年10月初版一刷　2016年5月二版一刷
2022年10月三版一刷　定價280元

Lady Boutique Series No.3495
SHASHIN KAISETSU DE ZETTAI TSUKURERU POPUP CARD
Copyright © 2012 BOUTIQUE-SHA
All rights reserved.
Original Japanese edition published in Japan by BOUTIQUE-SHA.
Chinese（in complex character）translation rights arranged with BOUTIQUE-SHA
through KEIO CULTURAL ENTERPRISE CO.,LTD.

經銷／易可數位行銷股份有限公司
地址／新北市新店區寶橋路235巷6弄3號5樓
電話／(02)8911-0825　傳真／(02)8911-0801

版權所有・翻印必究（未經同意，不得將本書之全部或部分內容使用刊載）
※本書作品禁止任何商業營利用途（店售・網路販售等）&刊載，請單純享受個人的手作樂趣。
※本書如有缺頁，請寄回本公司更換。

國家圖書館出版品預行編目(CIP)資料

文具控最愛の手工立體卡片：超簡單!看圖就會作!
祝福不打烊!萬用卡×生日卡×節慶卡自己一手搞定!/
鈴木孝美著；黃盈琪譯. -- 三版. -- 新北市：Elegant-
Boutique新手作出版：悅智文化事業有限公司發行,
2022.10
　　面；　　公分. -- (趣.手藝；19)
譯自：真解 でぜったい作れるポップアップカード ：
カンタンかわいい、心ときめくグリーティングカード
ISBN 978-957-9623-91-9 (平裝)

1.CST: 工藝美術　2.CST: 設計

964　　　　　　　　　　　　　　　　111016024

日本原書團隊

編　　輯／宮崎珠美
攝　　影／原田真理(口繪)、腰塚良彥(步驟)
書本設計／紫垣和江
插　　圖／白井麻衣